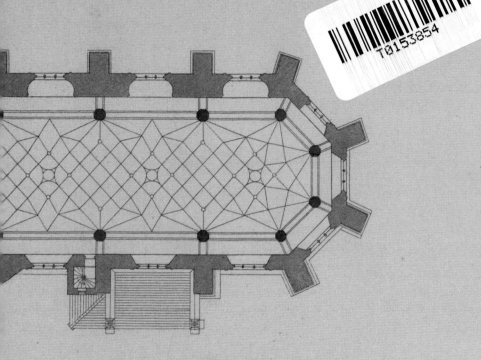

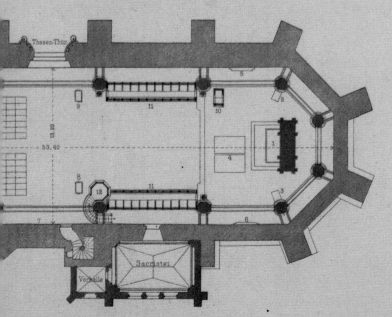

Thesen-Thür

53,40

13,80

1. Altar.

2.3. Standbilder d. Kurfürsten.

4. Grabplatten.

5. Grabmal Friedrichs d. Weisen.

6. „ Johann d. Beständigen.

7. „ M. Luthers.

8. Grab Luthers.

9. „ Melanchthons.

10. Kaiserstuhl.

11.11. Fürstengestühl.

12. Kanzel.

13. Ascanier-Denkmal.

14.15. Ascanier-Grabsteine.

Sacristei

Vorhalle

20 30 40 m.

hn. Berlin. Walther gest.

Bernhard Gruhl

Die Schlosskirche in der Lutherstadt Wittenberg

Mit Fotografien von Achim Bunz

SCHNELL + STEINER

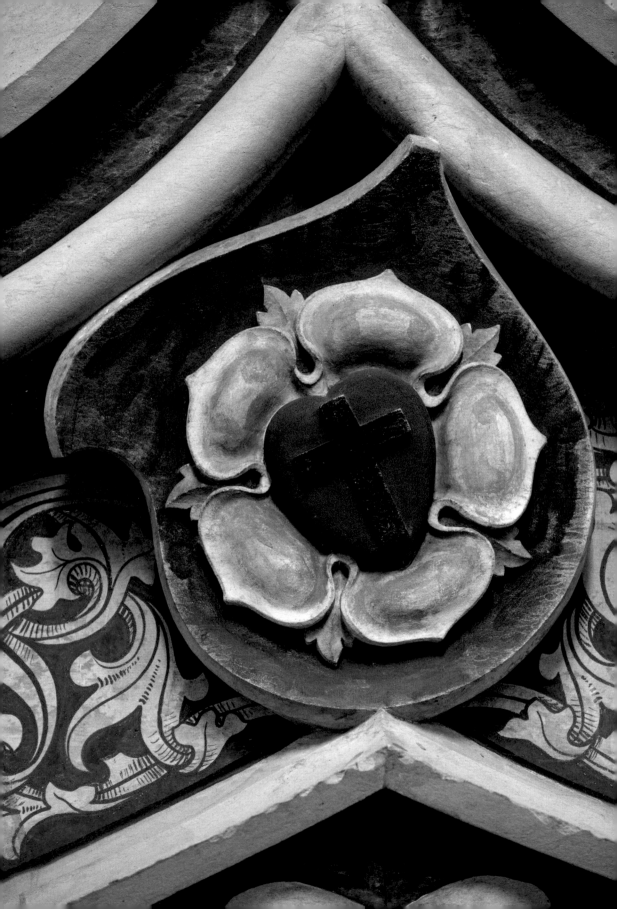

INHALT

DIE ELBESTADT MIT IHREN BEIDEN »LUTHERKIRCHEN« 4

VON DER BURGKAPELLE ZUR SCHLOSS- UND UNIVERSITÄTSKIRCHE 6
 Wittenbergs Anfänge und Entwicklung zur sächsischen Residenzstadt 6
 Die Allerheiligenkapelle, ihr Stift und ihre Privilegien 7
 Kurwürde, Herrschaftswechsel und Landesteilung 8
 Die neue Schlosskirche Friedrichs des Weisen 8
 Der Reliquienschatz und das Heiltumsbuch 11
 Die Universitätskirche und Ruhestätte der Gelehrten 12

LUTHERS 95 THESEN 14

LUTHERS 95 THESEN UND DER BEGINN DER REFORMATION 19
 Tetzels Ablasshandel und Luthers Protest beim Erzbischof 19
 Das mittelalterliche Buß- und Ablasswesen 19
 Luthers Ablasskritik in den Thesen 20
 Der Thesenanschlag – eine Legende? 20
 Der Kampf um den evangelischen Gottesdienst 21

SCHWERE KRIEGSZEITEN UND DER VERLUST DER UNIVERSITÄT 24
 Bewahrung im Dreißigjährigen Krieg 24
 Zerstörung im Siebenjährigen Krieg und dürftige Wiederherstellung 24
 Das Ende der Universität in Wittenberg und die Gründung des Predigerseminars 27

DIE UMGESTALTUNGEN IM 19. JAHRHUNDERT 31
 Die neue Thesentür 31
 Die Schlosskirche – ein »Pantheon deutscher Geisteshelden«? 34
 Der Umbau zur Gedächtniskirche der Reformation 36

DIE SCHLOSSKIRCHE IM 20. UND 21. JAHRHUNDERT – EINE KURZE CHRONIK 45

RUNDGANG DURCH DIE KIRCHE 49
 Der »Besucherempfang« im Schloss und die Vorhalle der Kirche 49
 Das Kirchenschiff und die Reformatorengräber 53
 Die Reformatorenstandbilder, die Medaillons und die Wappen 62
 Das Gewölbe 64
 Die Kanzel, das Fürstengestühl und das Taufbecken 66
 Die Chorfenster 69
 Der Altar und die Grabdenkmäler der Kurfürsten 72
 Die Orgeln 76

IM TEXT ZITIERTE UND WEITERE LITERATUR 80

◁ Lutherrose am Portal der Wendeltreppe

DIE ELBESTADT MIT IHREN BEIDEN »LUTHERKIRCHEN«

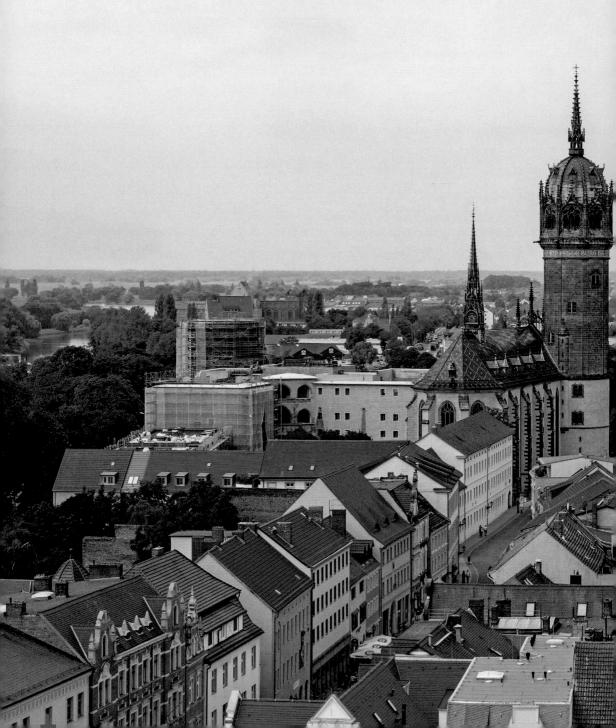

Am rechten Ufer der mittleren El-be, wo sich der Fluss ein beque-mes Bett zwischen ausgedehnten Wiesen, Buschwerk und Auen-wäldchen in das flache Land ein-gegraben hat, liegt die Luther-stadt Wittenberg. Sie hat jetzt etwa 49.000 Einwohner. Dicht bei ihr führen zwei moderne Brücken den Schienen- und Straßenverkehr über den Fluss. Von der hohen Straßenbrücke, unter der Lastkäh-ne und Fahrgastschiffe hindurch gleiten, hat man einen schönen Blick auf die historische Altstadt.

Über ihre vom Grün der Parkanla-gen fast verdeckten Dächer erhe-ben sich markant zwei Kirchen: in der Mitte die Stadtkirche mit ihrem wuchtigen Turmpaar und weiter westlich die Schlosskirche mit dem runden malerischen Kuppelturm. Beide Kirchen waren wichtige Wir-kungsstätten Martin Luthers.

Vom Wittenberger Marktplatz aus ist es nur ein kurzer Fußweg zur Schlosskirche und ihrer be-rühmten Thesentür. Hier hat der Mönch und Professor Martin Lu-ther (1483–1546) der Überliefe-

rung nach am 31. Oktober 1517 sein Plakat mit den 95 Thesen ange-schlagen, ohne etwas von der ge-waltigen Wirkung zu ahnen, die diese lateinischen Streitsätze un-ter seinen Zeitgenossen auslösen sollten. Große Veränderungen ha-ben oft unscheinbare Anfänge. Un-erwartet brach die Bewegung los und machte ihn zum Reformator.

▽ Blick von den Türmen der Stadtkirche auf den westlichen Teil der Altstadt und die Schlosskirche

VON DER BURGKAPELLE
ZUR SCHLOSS- UND UNIVERSITÄTSKIRCHE

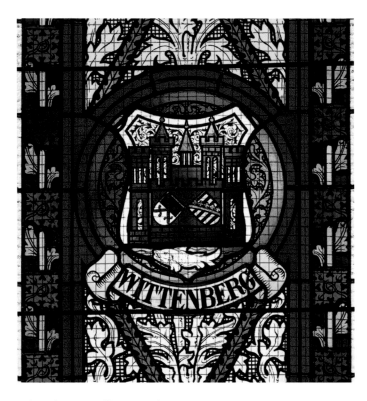

Wittenbergs Anfänge und Entwicklung zur sächsischen Residenzstadt

Die Historiker gehen davon aus, dass im Zuge der Besiedelung des Mittelelbegebiets durch Niederländer um 1150 an der Stelle der späteren Stadt Wittenberg eine deutsche Burg angelegt wurde. Als ihr Gründer wird Markgraf Albrecht der Bär genannt (1123–70). Er entstammte dem mächtigen Grafengeschlecht der Askanier,

△ Das Stadtwappen von Wittenberg (1891) im Fenster der Nordseite über der Thesentür

das später mehr unter dem Namen Anhaltiner bekannt wurde. Die Burg schützte eine Furt der Elbe, an der sich zwei alte Handelsstraßen kreuzten. Diese günstige Lage wird ein wichtiger Faktor für das Wachsen und Gedeihen einer Siedlung mit dem niederländischen Namen »Wittenberg« (Weißenberg) gewesen sein. Die Humanisten des 16. Jahrhunderts gräzisierten den Namen zu »Leucorea«. Von der Burg ist heute kaum mehr etwas erhalten. Aber wie bei jeder mittelalterlichen Burg gab es in ihr eine Kapelle für die Andacht, in der Priester die Messe lasen, die Sakramente spendeten und gewiss auch den

Umwohnenden geistlich dienten. Diese mit der Burg längst verschwundene Kapelle kann als die erste »Schlosskirche« von Wittenberg gelten.

Albrecht der Bär war ein Eroberer und hinterließ seinen sieben Söhnen und drei Töchtern ein gewaltiges Herrschaftsgebiet, das sich vom Harz über die mittlere Elbe bis zur Oder erstreckte. Das Stammland des Geschlechts um Aschersleben und das Gebiet von Wittenberg erbte sein jüngster Sohn Bernhard (1170–1212). Er profitierte dann von einer politischen Entscheidung, zu der es 1180 auf dem Reichstag in Gelnhausen kam. Sie sollte ihm und seinen Nachfolgern jene besondere Stellung in der deutschen »Reichs- und Kirchengeschichte« geben, von der das dieses Buch abschließende Motto spricht. Kaiser Friedrich Barbarossa und etliche Fürsten beschuldigten den Sachsenherzog Heinrich den Löwen, er habe wiederholt den Landfrieden gebrochen. Deshalb entzogen sie ihm seinen Lehensbesitz, die Herzogtümer Bayern und Sachsen. Neuer Herzog von Sachsen wurde Graf Bernhard. Doch erhielt er zu dem vollklingenden Titel lediglich die östlichen Gebiete des ehemaligen sächsischen Herzogtums, das sich vom Harz bis nach Dänemark, von der Elbe bis in die unteren Rheingegenden erstreckt hatte und nun unter den Nachbarn aufgeteilt wurde. Unter Bernhards Nachfolgern, die das Land noch zweimal teilten, entwickelte sich Wittenberg auf Grund seiner günstigen

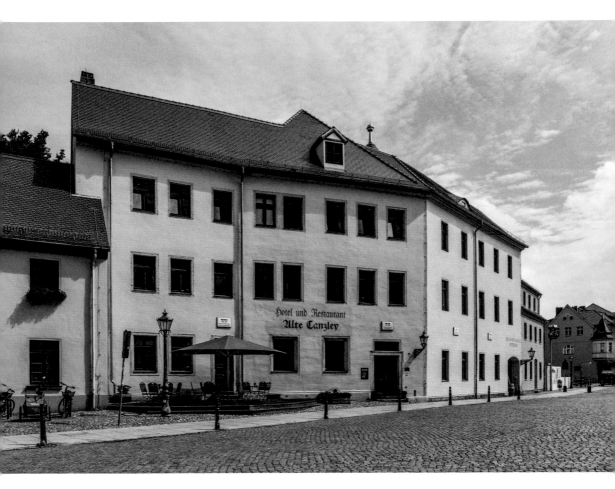

Lage zur bevorzugten Residenz des so entstandenen kleinen Herzogtums »Sachsen-Wittenberg« zu beiden Seiten der mittleren Elbe.

In der Mitte des 13. Jahrhunderts ließen sich Franziskanermönche in der Stadt nieder und begannen bald mit dem Bau eines Klosters. Ihre Klosterkirche diente ab 1273 der herzoglichen Familie als Grablege. Bernhards Enkel, Herzog Albrecht II. (1261–98), befreite seine »Bürger in Wittenberch«, wie es in der Urkunde von 1293 heißt, von allen ihm bisher geleisteten Abgaben. Dafür musste ihm die Stadt fortan jährlich einen Gesamtbetrag von »50 Mark« (fast 12 kg Silber) zahlen.

Die Allerheiligenkapelle, ihr Stift und ihre Privilegien

In dem Maße, wie die Stadt Wittenberg zum bevorzugten Aufenthaltsort der askanischen Herzöge wurde und die Zahl der an ihrem Hof lebenden Personen zunahm, dürfte auch die alte Burgkapelle zu eng geworden sein. Herzog Rudolf I. (1298–1356) ließ deshalb um 1340 eine größere Kapelle südlich von Wittenberg, die wohl wegen des häufigen Hochwassers der Elbe dort aufgegeben werden musste, abbrechen und im Hof seiner Burg wieder aufbauen. Erzbischof Otto von Magdeburg hatte gegen eine Entschädigung von »zehn Schock

Groschen« seine Erlaubnis dazu gegeben. Die 1338 darüber ausgefertigte Urkunde stellt das erste sicher bezeugte Datum für die Geschichte der Schlosskirche dar.

Einige Zeit später erhielt der Wittenberger Herzog vom französischen König Philipp VI. ein willkommenes Geschenk, das wohl einer Bitte um militärische Hilfe gegen die in Frankreich eingedrungenen Engländer Nachdruck verleihen sollte: einen Dorn aus der Dornenkrone des Gekreuzig-

△ Die »Alte Canzley« gegenüber der Schlosskirche war einst der Sitz ihrer Pröpste.

ten. Fragen nach der Echtheit dieser Christusreliquie stellte man in jenen Zeiten kaum. Wichtig war vielmehr, dass Papst Clemens VI. 1346 in Avignon die neu errichtete Kapelle als Aufbewahrungsort für den heiligen Dorn bestätigte und sie unmittelbarer päpstlicher Aufsicht unterstellte. Man weihte sie Maria und allen Heiligen. Um die so privilegierte »Allerheiligenkapelle« mit reicherem gottesdienstlichem Leben zu erfüllen, gründete der Herzog ein »Kollegiatstift«, das aus sieben Klerikern bestand. Einer von ihnen führte als Vorgesetzter den Titel »Propst« und hatte für den Wittenberger Hof bischöfliche Vollmachten. Täglich mussten laut einer Urkunde von 1353 vier Messen gelesen werden, darunter auch Gedächtnismessen für das Seelenheil der verstorbenen Mitglieder der Herzogsfamilie. Eine später noch wachsende Anzahl von Orten hatten Abgaben für die Kapelle und ihre Stiftsherren zu leisten.

Kurwürde, Herrschaftswechsel und Landesteilung

Das letzte Jahr seiner langen Regierungszeit bescherte Rudolf I. einen großen politischen Erfolg: Kaiser Karl IV. bestätigte ihm das alte, aber von seinen Lauenburger Vettern bestrittene Recht, seine Stimme bei der Wahl (Kur) des deutschen Königs abzugeben. Nun wurde ihm und seinen Nachfolgern dieses Recht in dem 1356 beschlossenen Reichsgesetz, der »Goldenen Bulle«, das die Zahl der Königswähler auf sieben »Kurfürs-

ten« beschränkte, urkundlich verbrieft. Damit erhielten die Wittenberger Herzöge einen gewichtigen Einfluss auf die Reichspolitik. Mit ihrer Kurwürde war das Reichsamt des Erzmarschalls verbunden. Als Zeichen dafür dienten fortan die gekreuzten Schwerter im kursächsischen Wappen. Für die Nachfolger Rudolfs I. waren das gute Voraussetzungen, ihre Macht und ihr Herrschaftsgebiet zu vergrößern. Sie haben das auch in vielen erbittert geführten Kriegen mit ihren Nachbarn versucht, doch ohne dauernden Erfolg. Eine Kette von gewaltsamen Todesfällen führte 1422 zum Aussterben der Wittenberger Askanier.

Nun belehnte König Sigismund (1433–37 auch Kaiser) den Markgrafen von Meißen, Friedrich den Streitbaren (1381–1428), mit der Kurwürde und dem Herzogtum Sachsen. Friedrich gehörte zum Grafengeschlecht der Wettiner. Durch die Verbindung seiner Markgrafschaft Meißen mit Sachsen-Wittenberg bürgerte sich der Name »Sachsen« auch als Bezeichnung der meißnischen Gebiete ein. Für den neuen Landesherrn lag Wittenberg aber zu sehr am Rand seines großen Territoriums, als dass er seine Residenz nun dorthin hätte verlegen wollen. Dresden, Meißen, Torgau und Altenburg blieben seine bevorzugten Aufenthaltsorte. Das änderte sich mit der Teilung Sachsens unter seinen Enkeln Ernst und Albrecht. Zwanzig Jahre regierten sie gemeinsam, doch wegen zunehmender Uneinigkeit teilten sie 1485 die wettinischen Länder. Als der Erstgeborene erhielt Ernst die Kurwürde mit dem »Kurkreis« um Wittenberg, dazu Teile Thüringens. An Albrecht fiel die Markgrafschaft Meißen mit den bedeutenden Städten Meißen, Dresden und Leipzig. Diese »Leip-

ziger Teilung« hat den Staat der Wettiner sehr geschwächt, denn damit entstanden zwei konkurrierende sächsische Herrscherhäuser. Die Nachkommen des Kurfürsten Ernst nannte man die »Ernestiner«, die des Herzogs Albrecht »Albertiner«. Schon ein Jahr nach der Teilung starb Ernst. Ihm folgte sein später berühmt gewordener Sohn Friedrich der Weise (1486–1525) und machte die alte Kurstadt Wittenberg zur Hauptresidenz für das ernestinische Sachsen.

Die neue Schlosskirche Friedrichs des Weisen

Der Zustand der alten Askanierburg in Wittenberg muss am Ende des 15. Jahrhunderts so kläglich gewesen sein, dass Friedrich sie mitsamt ihrer Allerheiligenkapelle nach 1489 abreißen ließ. Ein großzügiger Schlossbau im Stil des Übergangs von der späten Gotik zur Renaissance entstand. Zwei starke Rundtürme, einer an der Südwest-, der andere an der Nordwestecke, gaben der Anlage etwas Imponierendes. Sie sind im Kern noch erhalten. Der Gesamtplan ging vermutlich auf den Baumeister Konrad Pflüger zurück, einen Schüler Arnolds von Westfalen, der ab 1471 die alte Meißener Burg zur »Albrechtsburg« umbaute. Wie schon dort traten beim Bau des Wittenberger Schlosses Prachtentfaltung und Wohnlichkeit gegenüber der Wehrhaftigkeit in den Vordergrund. Auch finden sich die für Arnolds Stil typischen Vorhangbogenfenster und Zellengewölbe. Im Inneren entstanden repräsentative, helle, mit Gemälden geschmückte Säle. In einer besonderen »Stammstube« ließ Friedrich die Porträts seiner regierenden Vorfahren anbringen. Es

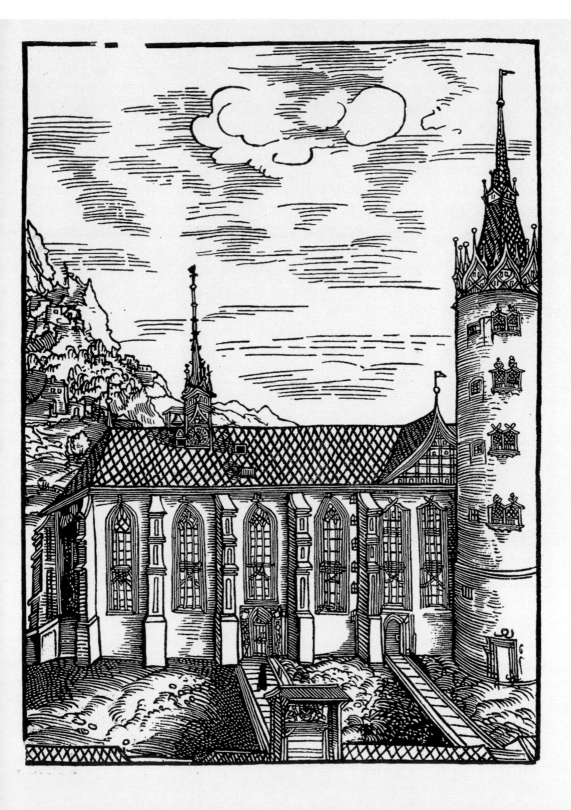

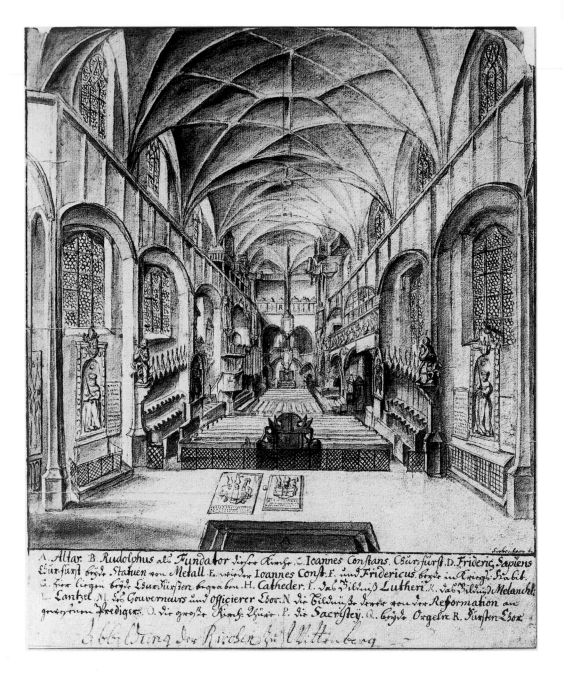

A. Altar. B. Rudolphus als Fundator dieser Kirche. C. Ioannes Constans. C̃ur.fürst. D. Frideric. Sapiens C̃ur.furst beyde Statuen von Metall. E. wider Ioannes Const. F. und Fridericus. beyde in Kriegs-Habit. da hir liegen beyde C̃urfürsten begraben. H. Catheder. I. das Bildnuß Lutheri. K. das Bildnuß d. Melanchl. L. Cantzel. M. der Gouverneurs und Officierer Chor. N. die Bildnuße derer von der Reformation an gewesenen Prediger. O. die große Kirch-Thür. P. die Sacristey. Q. beyde Orgeln. R. Fürsten Chor.

Abbildung der Kirchen zu Wittenberg.

△ Innenansicht der Kirche um 1730, Zeichnung von M. A. Siebenhaar

gab Stuben und Schlafkammern mit Öfen, Kaminen und bequem dabei gelegenen »heimlichen Gemächern« (Aborten). Aber auch Vorratskammern im Erdgeschoss, ein Gefängnis, eine Folterkammer und eine »Silberkammer« in den Kellergewölben fehlten nicht. Zu den oberen Stockwerken führten breite massive Wendeltreppen, die ihr Licht durch offene Arkaden vom Schlosshof erhielten. Sie sind noch vorhanden.

In den Kriegen des 18. und am Anfang des 19. Jahrhunderts erlitt dieser wichtige mitteldeutsche Schlossbau schwere Zerstörun-

gen und wurde schließlich nach 1815 zur Kaserne verunstaltet. In diesem Zustand stach er später sehr von der mit ihm verbundenen, aber 1885–92 erneuerten Schlosskirche ab und diente im 20. Jahrhundert als Museumsgebäude und Jugendherberge. Erst von 2013–16 wurde das Schloss gründlich saniert und zum neuen Domizil des Evangelischen Predigerseminars umgebaut. In seinem Inneren entstanden Räume für Unterricht, Andacht und eine Forschungsbibliothek, dazu auch besondere Empfangsräume mit einem Zugang zur Schlosskirche für Besucher. Über den ausgegrabenen Fundamenten des ehemaligen Südflügels des Schlosses wurde in moderner Bauweise ein Wohngebäude für die Vikarinnen und Vikare des Seminars errichtet.

Zurück zur Kirche Friedrichs des Weisen! Er ließ den zur Straße gelegenen Nordflügel des Schlosses zwischen 1496 und 1509 als neue Schlosskirche errichten. Ihr Rohbau könnte auf Grund der am Scheitel des Thesenportals noch lesbaren Jahreszahl »1499« schon nach drei Jahren fertig geworden sein. Die erneute Weihe zu einer »Allerheiligenkirche« vollzog der römische Kardinal Raimund Peraudi am 17. Januar 1503, denn immer noch unterstand die Kirche der direkten Aufsicht des Heiligen Stuhls in Rom. Erst nach der Weihe wurde mit der Einwölbung begonnen. Ein von Lucas Cranach d. Ä. (1472–1553) um 1509 geschaffener Holzschnitt zeigt uns die ursprüngliche Außenansicht der Kirche und des Schlossturms an ihrer Westseite. Dem Innenraum gab Baumeister Konrad die Form eines 53 m langen, 13 m breiten und etwa 22 m hohen Saales, den er mit einem schlichten Netzgewölbe überspannte. Die Gewölberippen entsprangen aus Wandkonsolen. Die hohen Emporen wurden von gedrückten Bögen getragen, die auf gekehlten Wandpfeilern ruhten.

Friedrich hörte, wie berichtet wird, täglich die Messe, liebte die Kirchenmusik und die bildenden Künste. Von Albrecht Dürer ließ er sich in Nürnberg porträtieren und bestellte bei ihm eine ganze Reihe von Andachtsbildern. Die besten davon sind später an Kaiser und Fürsten verschenkt worden. So sind sie zwar der Schlosskirche verloren gegangen, aber wenigstens vor dem großen Brand von 1760 gerettet worden. Sie gehören jetzt zu den Glanzstücken bekannter deutscher und europäischer Sammlungen. Dürers Gemälde »Anbetung der Könige« in den Uffizien von Florenz stammt z. B. aus Friedrichs Schlosskirche. Gleiches gilt von einem jetzt als »Dresdener Altar« bezeichneten dreiteiligen Marienaltar und dem Zyklus der »Sieben Schmerzen der Maria« in der Dresdener Gemäldegalerie »Alte Meister«. Auch Dürers »Marter der Zehntausend« im Kunsthistorischen Museum von Wien soll aus der Schlosskirche stammen. 1505 holte der Kurfürst Lucas Cranach als Hofmaler nach Wittenberg. Der schuf um 1506 für den kleinen ehemaligen Westchor der Kirche einen seiner schönsten Marienaltäre, der auf seinen Seitenflügeln den Fürsten und seinen Bruder mit ihren Schutzpatronen zeigt und sich jetzt im Dessauer »Georgium« befindet. Von Cranachs Bild für den Hauptaltar, auf dem der von Engeln umgebene Dreieinige Gott dargestellt war, weiß man nur durch Überlieferung. Er wurde ebenso wie ein geschnitztes Kruzifix Tilmann Riemenschneiders und eine aus Marmor gearbeitete Mariensäule Conrad Meits durch Feuer vernichtet. »Schloßkirche und Schloß

bewahrten die eindrucksvollste Sammlung von Werken deutscher Maler und Bildhauer, die ein Zeitgenosse am Anfang des sechzehnten Jahrhunderts hätte aufsuchen können.« (Schade S. 22).

Der Reliquienschatz und das Heiltumsbuch

Als frommer Verehrer der Heiligen und ihrer Reliquien (»Überreste«) besaß Friedrich eine der bedeutendsten Reliquiensammlungen seiner Zeit. Zu ihr gehörten neben dem heiligen Dorn aus der früheren Kapelle auch Stroh aus der Krippe von Bethlehem, ein Stück von den Windeln Jesu, Splitter vom Kreuz, der Gürtel der Mutter Maria, ein Glied der Kette, mit der Petrus einst im Kerker angekettet war, Knochen und Zähne von Heiligen und vieles mehr. Diesen Dingen traute man heilende und heiligende Kraft zu und verwahrte sie in edlen Behältnissen (Reliquiaren). Jährlich nach Misericordias (dem 2. Sonntag nach Ostern), später auch zu »Allerheiligen« am 1. November fand eine Ausstellung der Reliquien in der Schlosskirche statt. Sie waren nach dem erhaltenen Verzeichnis von 1518 auf zwölf »Gänge« verteilt, die die andächtigen Besucher unter Führung von Klerikern feierlich abschritten. Dabei wurde auf den Inhalt der einzelnen Gefäße hingewiesen und verkündet, wie viele Tage und Jahre Ablass für die gläubige Verehrung einer jeden Reliquie gewährt werde.

1509 ließ Friedrich für das »Heiltum«, wie man die Sammlung nannte, das »Wittenberger Heiltumsbuch« drucken. Sein Titel lautete: »Dye zaigung des hochlobwirdigen hailigthums der Stifftkirchen aller hailigen zu wittenberg.« Es sollte die gerade fertiggestell-

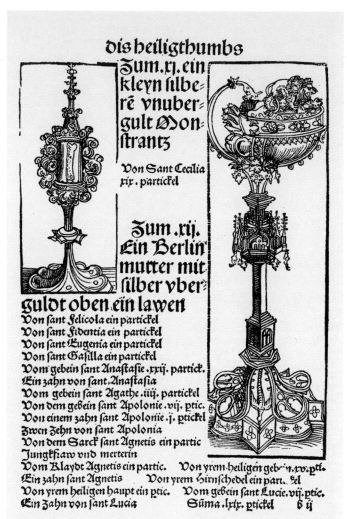

dis heiligthumbs

Zum.xj.ein kleyn silberē vnubergult Monstrantz

Von Sant Cecilia xix. partickel

Zum.xij. Ein Berlin mutter mit silber vberguldt oben ein lawen

Von sant Felicola ein partickel
Von sant Fidentia ein partickel
Von sant Eugenia ein partickel
Von sant Gasilla ein partickel
Vom gebein sant Anastasie .xxij. partick.
Ein zahn von sant.Anastasia
Vom gebein sant Agathe .iiij. partickel
Von dem gebein sant Apolonie.vij. ptic.
Von einem zahn sant Apolonie.j. ptickel
Zwen Zehn von sant Apolonia
Von dem Sarck sant Agnetis ein partic
Jungkfraw vnd merterin
Vom Klaydt Agnetis ein partic. Von yrem heiligen geb··t.xv.ptč.
Ein zahn sant Agnetis Von yrem hirnschedel ein part. ke̅l
Von yrem heiligen haupt ein ptic. Vom gebein sant Lucie.vij.ptic.
Ein Zahn von sant Lucia Su̅ma .lxix. ptickel 6 ij

te Kirche als einen Ort besonderer göttlicher Gnade erweisen und weitere Wallfahrer anziehen. Etwa 10 Exemplare des Buches sind noch erhalten. In ihm bilden 120 Holzschnitte Cranachs die Reliquiare ab. Ihr Inhalt wird genau aufgezählt und am Ende mit insgesamt 5005 Reliquien bzw. Teilen davon (»Partikel«) angegeben. Der Teil einer Reliquie galt als ebenso wirksam wie die ganze. In den folgenden Jahren verdreifachte Friedrich ihre Zahl und erhielt dafür vom Papst weitere Ablassprivilegien. »Keine oder selten eine Woche vergeht, in der nicht etwas Neues zur Ausschmückung und Vermehrung des heiligen Schreines [...] herbeigebracht wird. Bald sind es goldene und silberne Bilder, Kreuze und Tafeln und schon wahrhaft unzählige Reliqui-

△ Eine Seite aus dem Wittenberger Heiltumsbuch der Cranach-Werkstatt von 1509

enpartikel.« (Meinhardi-Treu S. 142) So rühmt eine 1508 gedruckte Beschreibung Wittenbergs die Kirche und ihren Heiltumsschatz. Seinen Ablasswert berechnete der Hofprediger Georg Spalatin 1520 auf 1.902.202 Jahre und 270 Tage.

Luther kritisierte die teure Sammelleidenschaft des Fürsten als ein falsches Vertrauen auf »tote Dinge«. Als Friedrich viel Sorge durch die Tumulte radikaler Gegner der Heiligenverehrung und Heiligenbilder in Wittenberg hatte, schrieb ihm der Reformator im Februar 1522 von der Wartburg aus: Seine fürstlichen Gnaden hätte zwar viele Jahre in allen Ländern nach Reliquien suchen lassen, nun aber habe Gott seine Begierde danach erhört und ihm mit den Tumulten »ein gantzes creutz mit negelln, speren unnd geysselln« geschickt (Clemen VI, 98). Diese Deutung seiner Sorgen dürfte Friedrich so beeindruckt haben, dass er ab 1523 seine Sammlung nicht mehr ausstellen ließ. Dennoch wollte er den Schatz sorgfältig aufbewahrt wissen. Aber nach seinem Tod gab sein Bruder Kurfürst Johann der Beständige (1525–32) aus Geldnot Anweisung, die goldenen und silbernen Reliquiare zum Einschmelzen in die Münze zu bringen. Herrliche Werke der Goldschmiedekunst wurden auf diese Weise zerstört. Wo die eigentlichen Reliquien verblieben sind, ist unbekannt. Nur eine von ihnen kann man sich heute noch auf der Coburg ansehen: das sog. Glas der heiligen Elisabeth.

Die Universitätskirche und Ruhestätte der Gelehrten

In Humanistenkreisen rühmte man Friedrich als den »gebildetsten Fürsten seiner Zeit«, der auch

unter den Gebildeten ein Fürst sei, weil er für die Bildung in seinem Lande 1502 die Universität Wittenberg gegründet hatte. Ihre ersten Lehrer wurden von den Universitäten in Leipzig, Erfurt und Tübingen berufen. Die Hauptrolle bei der Finanzierung spielten die reichen Einkünfte des Allerheiligenstifts der Schlosskirche. Sie wurden der Universität zugeführt, indem man möglichst nur noch akademisch gebildete Männer in den Genuss der Stiftsherrenpfründen kommen ließ, die dafür Vorlesungen zu halten hatten. Außerdem mussten die beiden Wittenberger Klöster gegen schmale Vergütung gelehrte Mönche als Hochschullehrer stellen. Einer von ihnen war Luther, den das Erfurter Kloster der Augustiner-Eremiten dazu 1508 vorübergehend, 1511 dann auf Dauer nach Wittenberg entsandte.

1507 hatte Friedrich die Schlosskirche mit kirchlicher Erlaubnis zur Universitätskirche bestimmt. Von da ab fanden in ihr auch die akademischen Gottesdienste, die Reden der Rektoren, die Doktorpromotionen (wohl auch die Luthers am 18./19. Oktober 1512), die Disputationen und Dichterkrönungen statt. 1518 hielt dort der als Lehrer des Griechischen aus Tübingen berufene Humanist Philipp Melanchthon (1497–1560) seine berühmte Antrittsvorlesung »Über die Neugestaltung des akademischen Studiums« und wurde Luthers wichtigster Mitarbeiter.

Auch die Trauerfeiern nach dem Tod der Kurfürsten Friedrich (1525) und Johann (1532), ebenso die für hohe Beamte und akademische Lehrer fanden in der Kirche statt. Die Särge der Fürsten kamen in ein besonderes Gewölbe unter dem Chor. Die Beamten und Professoren wurden weiter west-

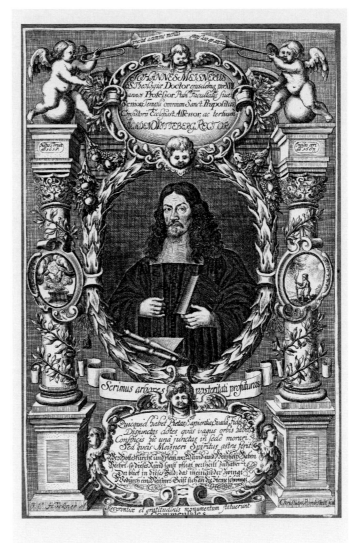

lich im Boden des Kirchenschiffs begraben. Im Ganzen erhielten bis zur letzten Bestattung im Jahr 1801 ungefähr 90 Personen in der Kirche ihr Grab, so dass dann fast der ganze Fußboden aus Grabplatten und darunter liegenden Grabkammern bestand. Als man 1885 den Boden öffnete, um den Zustand der Fundamente zu untersuchen, kamen lange Gräberreihen zum Vorschein. Etwa 40 der teilweise schon sehr abgetretenen

Grabplatten brachte man vorsichtig hinaus und stellte sie draußen an der Chorwand auf, wo man teilweise noch heute ihre Inschriften lesen kann.

△ Johannes Meisner (1615–1684) wurde als Professor der Theologie und Propst in der Schlosskirche begraben, Kupferstich von 1667

LUTHERS 95 THESEN

Übersetzung von Johannes Schilling und Reinhard Schwarz

Aus Liebe zur Wahrheit und im Verlangen, sie zu erhellen, sollen die folgenden Thesen in Wittenberg disputiert werden unter dem Vorsitz des ehrwürdigen Pater Martin Luther, Magister der freien Künste und der heiligen Theologie, dort auch ordentlicher Professor der Theologie. Daher bittet er jene, die nicht anwesend sein können, um mit uns mündlich zu debattieren, dies in Abwesenheit schriftlich zu tun. Im Namen unseres Herrn Jesus Christus. Amen.

1. Als unser Herr und Meister Jesus Christus sagte: »Tut Buße, denn das Himmelreich ist nahe herbeigekommen«, wollte er, dass das ganze Leben der Glaubenden Buße sei.

2. Dieses Wort darf nicht auf die sakramentale Buße gedeutet werden, das heißt, auf jene Buße mit Beichte und Genugtuung, die unter Amt und Dienst der Priester vollzogen wird.

3. Gleichwohl zielt dieses Wort nicht nur auf eine innere Buße; ja, eine innere Buße ist keine, wenn sie nicht äußerlich vielfältige Marter des Fleisches schafft.

4. Daher bleibt Pein, solange Selbstverachtung (das ist wahre innere Buße) bleibt, nämlich bis zum Eintritt in das Himmelreich.

5. Der Papst will und kann nicht irgendwelche Strafen erlassen, außer denen, die er nach dem eigenen oder nach dem Urteil der kirchlichen Gesetze auferlegt hat.

6. Der Papst kann nicht irgendeine Schuld erlassen; er kann nur erklären und bestätigen, sie sei von Gott erlassen. Und gewiss kann er ihm selbst vorbehaltene Fälle erlassen; sollte man diese verachten, würde eine Schuld geradezu bestehen bleiben.

7. Überhaupt niemandem vergibt Gott die Schuld, ohne dass er ihn nicht zugleich – in allem erniedrigt – dem Priester, seinem Vertreter, unterwirft.

8. Die kirchenrechtlichen Bußsatzungen sind allein den Lebenden auferlegt; nach denselben darf Sterbenden nichts auferlegt werden.

9. Daher erweist uns der Heilige Geist eine Wohltat durch den Papst, indem dieser in seinen Dekreten immer Tod- und Notsituationen ausnimmt.

10. Dumm und übel handeln diejenigen Priester, die Sterbenden kirchenrechtliche Bußstrafen für das Fegfeuer vorbehalten.

11. Jenes Unkraut von der Umwandlung einer kirchlichen Bußstrafe in eine Fegfeuerstrafe ist offenbar gerade, als die Bischöfe schliefen, ausgesät worden.

12. Einst wurden kirchliche Bußstrafen nicht nach, sondern vor der Lossprechung auferlegt, gleichsam als Proben echter Reue.

13. Sterbende lösen mit dem Tod alles ein; indem sie den Gesetzen des Kirchenrechts gestorben sind, sind sie schon deren Rechtsanspruch enthoben.

14. Die unvollkommene [geistliche] Gesundheit oder Liebe des Sterbenden bringt notwendig große Furcht mit sich; diese ist umso größer, je geringer jene ist.

15. Diese Furcht und dieses Erschrecken sind für sich allein hinreichend – ich will von anderem schweigen –, um Fegfeuerpein zu verursachen, da sie dem Schrecken der Verzweiflung äußerst nahe sind.

16. Hölle, Fegfeuer, Himmel scheinen sich so zu unterscheiden wie Verzweiflung, Fast-Verzweiflung, Gewissheit.

17. Es scheint notwendig, dass es für Seelen im Fegfeuer ebenso ein Abnehmen des Schreckens wie auch ein Zunehmen der Liebe gibt.

18. Und es scheint weder durch Gründe der Vernunft noch der Heiligen Schrift erwiesen zu sein, dass Seelen im Fegfeuer außerhalb eines Status von Verdienst oder Liebeswachstum sind.

19. Und auch dies scheint nicht erwiesen zu sein, dass sie wenigstens alle ihrer Seligkeit sicher und gewiss sind, mögen auch wir davon völlig überzeugt sein.

20. Deshalb meint der Papst mit ‚vollkommener Erlass aller Strafen‘ nicht einfach ‚aller‘, sondern nur derjenigen, die er selbst auferlegt hat.

21. Es irren daher diejenigen Ablassprediger, die da sagen, dass ein Mensch durch Ablässe des Papstes von jeder Strafe gelöst und errettet wird.

22. Ja, der Papst erlässt den Seelen im Fegfeuer keine einzige Strafe, die sie nach den kirchenrechtlichen Bestimmungen in diesem Leben hätten abtragen müssen.

23. Wenn überhaupt irgendein Erlass aller Strafen jemandem gewährt werden kann, dann ist gewiss, dass er nur den Vollkommensten, das heißt den Allerwenigsten, gewährt werden kann.

24. Unausweichlich wird deshalb der größte Teil des Volkes betrogen durch jene unterschiedslose und großspurige Zusage erlassener Strafe.

25. Die Vollmacht, die der Papst über das Fegfeuer im Allgemeinen hat, hat jeder Bischof und jeder Pfarrer in seiner Diözese und in seiner Pfarrei im Besonderen.

26. Der Papst tut sehr wohl daran, dass er den Seelen nicht nach der Schlüsselgewalt, die er so gar nicht hat, sondern in Gestalt der Fürbitte Erlass gewährt.

27. Lug und Trug predigen diejenigen, die sagen, die Seele erhebe sich aus dem Fegfeuer, sobald die Münze klingelnd in den Kasten fällt.

28. Das ist gewiss: Fällt die Münze klingelnd in den Kasten, können Gewinn und Habgier zunehmen. Die Fürbitte der Kirche aber liegt allein in Gottes Ermessen.

29. Wer weiß denn, ob alle Seelen im Fegfeuer losgekauft werden wollen, wie es nach der Erzählung bei den Heiligen Severin und Paschalis passiert sein soll.

30. Keiner hat Gewissheit über die Wahrhaftigkeit seiner Reue, noch viel weniger über das Gewinnen vollkommenen Straferlasses.

31. So selten einer wahrhaftig Buße tut, so selten erwirbt einer wahrhaftig Ablässe, das heißt: äußerst selten.

32. In Ewigkeit werden mit ihren Lehrern jene verdammt werden, die glauben, sich durch Ablassbriefe ihres Heils versichert zu haben.

33. Ganz besonders in Acht nehmen muss man sich vor denen, die sagen, jene Ablässe des Papstes seien jenes unschätzbare Geschenk Gottes, durch das der Mensch mit Gott versöhnt werde.

34. Denn jene Ablassgnaden betreffen nur die Strafen der sakramentalen Satisfaktion, die von Menschen festgesetzt worden sind.

35. Unchristliches predigen diejenigen, die lehren, dass bei denen, die Seelen loskaufen oder Beichtbriefe erwerben wollen, keine Reue erforderlich sei.

36. Jeder wahrhaft reumütige Christ erlangt vollkommenen Erlass von Strafe und Schuld; der ihm auch ohne Ablassbriefe zukommt.

37. Jeder wahre Christ, lebend oder tot, hat, ihm von Gott geschenkt, teil an allen Gütern Christi und der Kirche, auch ohne Ablassbriefe.

38. Was aber der Papst erlässt und woran er Anteil gibt, ist keineswegs zu verachten, weil es – wie ich schon sagte – die Kundgabe der göttlichen Vergebung ist.

39. Selbst für die gelehrtesten Theologen ist es ausgesprochen schwierig, vor dem Volk den Reichtum der Ablässe und zugleich die Wahrhaftigkeit der Reue herauszustreichen.

40. Wahre Reue sucht und liebt die Strafen; der Reichtum der Ablässe aber befreit von ihnen und führt dazu, die Strafen – zumindest bei Gelegenheit – zu hassen.

41. Mit Vorsicht sind die (päpstlich-)apostolischen Ablässe zu predigen, damit das Volk nicht fälschlich meint, sie seien den übrigen guten Werken der Liebe vorzuziehen.

42. Man muss die Christen lehren: Der Papst hat nicht im Sinn, dass der Ablasskauf in irgendeiner Weise den Werken der Barmherzigkeit gleichgestellt werden solle.

43. Man muss die Christen lehren: Wer einem Armen gibt oder einem Bedürftigen leiht, handelt besser, als wenn er Ablässe kaufte.

44. Denn durch ein Werk der Liebe wächst die Liebe, und der Mensch wird besser. Aber durch Ablässe wird er nicht besser, sondern nur freier von der Strafe.

45. Man muss die Christen lehren: Wer einen Bedürftigen sieht, sich nicht um ihn kümmert und für Ablässe etwas gibt, der erwirbt sich nicht Ablässe des Papstes, sondern Gottes Verachtung.

46. Man muss die Christen lehren: Wenn sie nicht im Überfluss schwimmen, sind sie verpflichtet, das für ihre Haushaltung Notwendige aufzubewahren und keinesfalls für Ablässe zu vergeuden.

47. Man muss die Christen lehren: Ablasskauf steht frei, ist nicht geboten.

48. Man muss die Christen lehren: Wie der Papst es stärker braucht, so wünscht er sich beim Gewähren von Ablässen lieber für sich ein frommes Gebet als bereitwillig gezahltes Geld.

49. Man muss die Christen lehren: Die Ablässe des Papstes sind nützlich, wenn die Christen nicht auf sie vertrauen, aber ganz und gar schädlich, wenn sie dadurch die Gottesfurcht verlieren.

50. Man muss die Christen lehren: Wenn der Papst das Geldeintreiben der Ablassprediger kennte, wäre es ihm lieber, dass die Basilika des Heiligen Petrus in Schutt und Asche sinkt als dass sie erbaut wird aus Haut, Fleisch und Knochen seiner Schafe.

51. Man muss die Christen lehren: Der Papst wäre, wie er es schuldig ist, bereit, sogar durch den Verkauf der Basilika des Heiligen Petrus, wenn es sein müsste, von seinem Geld denen zu geben, deren Masse gewisse Ablassprediger das Geld entlocken.

52. Nichtig ist die Heilszuversicht durch Ablassbriefe, selbst wenn der Ablasskommissar, ja, sogar der Papst selbst, seine Seele für sie verpfändete.

53. Feinde Christi und des Papstes sind diejenigen, die anordnen, wegen der Ablasspredigten habe das Wort Gottes in den anderen Kirchen völlig zu schweigen.

54. Unrecht geschieht dem Wort Gottes, wenn in ein und derselben Predigt den Ablässen gleichviel oder längere Zeit gewidmet wird wie ihm selbst.

55. Meinung des Papstes ist unbedingt: Wenn Ablässe, was das Geringste ist, mit einer Glocke, einer Prozession und einem Gottesdienst gefeiert werden, dann muss das Evangelium, das das Höchste ist, mit hundert Glocken, hundert Prozessionen, hundert Gottesdiensten gepredigt werden.

56. Die Schätze der Kirche, aus denen der Papst die Ablässe austeilt, sind weder genau genug bezeichnet noch beim Volk Christi erkannt worden.

57. Zeitliche Schätze sind es offenkundig nicht, weil viele der Prediger sie nicht so leicht austeilen, sondern nur einsammeln.

58. Es sind auch nicht die Verdienste Christi und der Heiligen; denn sie wirken ohne Papst immer Gnade für den inneren Menschen, aber Kreuz, Tod und Hölle für den äußeren.

59. Der Heilige Laurentius sagte, die Schätze der Kirche seien die Armen der Kirche. Aber er redete nach dem Wortgebrauch seiner Zeit.

60. Wohlüberlegt sagen wir: Die Schlüsselgewalt der Kirche, durch Christi Verdienst geschenkt, ist dieser Schatz.

61. Denn es ist klar, dass für den Erlass von Strafen und von ihm vorbehaltenen Fällen allein die Vollmacht des Papstes genügt.

62. Der wahre Schatz der Kirche ist das heilige Evangelium der Herrlichkeit und Gnade Gottes.

63. Er ist aber aus gutem Grund ganz verhasst, denn er macht aus Ersten Letzte.

64. Der Schatz der Ablässe ist hingegen aus gutem Grund hochwillkommen, denn er macht aus Letzten Erste.

65. Also sind die Schätze des Evangeliums die Netze, mit denen man einst Menschen von Reichtümern fischte.

66. Die Schätze der Ablässe sind die Netze, mit denen man heutzutage die Reichtümer von Menschen abfischt.

67. Die Ablässe, die die Prediger als ‚allergrößte Gnaden‘ ausschreien, sind im Hinblick auf die Gewinnsteigerung tatsächlich als solche zu verstehen.

68. Doch in Wahrheit sind sie die allerkleinsten, gemessen an der Gnade Gottes und seiner Barmherzigkeit im Kreuz.

69. Bischöfe und Pfarrer sind verpflichtet, die Kommissare der apostolischen Ablässe mit aller Ehrerbietung walten zu lassen.

70. Aber noch stärker sind sie verpflichtet, mit scharfen Augen und offenen Ohren darauf zu achten, dass die Kommissare nicht anstelle des Auftrags des Papstes ihre eigenen Einfälle predigen.

71. Wer gegen die Wahrheit der apostolischen Ablässe redet, der soll gebannt und verflucht sein.

72. Wer aber seine Aufmerksamkeit auf die Willkür und Frechheit in den Worten eines Ablasspredigers richtet, der soll gesegnet sein.

73. Wie der Papst mit Recht den Bann gegen die schmettert, die mit einigem Geschick etwas zum Schaden des Ablasshandels im Schilde führen,

74. so viel mehr beabsichtigt er, den Bann gegen die zu schmettern, die unter dem Deckmantel der Ablässe etwas zum Schaden der heiligen Liebe und Wahrheit im Schilde führen.

75. Zu glauben, die päpstlichen Ablässe seien so groß, dass sie einen Menschen absolvieren könnten, selbst wenn er – gesetzt den unmöglichen Fall – die Gottesgebärerin vergewaltigt hätte, das ist verrückt sein.

76. Wir sagen dagegen: Die päpstlichen Ablässe können nicht einmal die kleinste der lässlichen Sünden tilgen, was die Schuld betrifft.

77. Dass gesagt wird, selbst wenn der Heilige Petrus jetzt Papst wäre, könnte er nicht größere Gnaden gewähren – das ist Blasphemie gegen den heiligen Petrus und den Papst.

78. Wir sagen dagegen: Auch dieser [Petrus] und jeder Papst haben noch größere Gnaden, nämlich das Evangelium, Wunderkräfte, Gaben, gesund zu machen, wie 1Kor 12,28.

79. Zu sagen, das mit dem päpstlichen Wappen ins Auge fallend aufgerichtete Kreuz habe den gleichen Wert wie das Kreuz Christi, ist Blasphemie.

80. Rechenschaft werden die Bischöfe, Pfarrer und Theologen zu geben haben, die zulassen, dass solche Predigten vor dem Volk feilgeboten werden.

81. Diese unverfrorene Ablassverkündigung führt dazu, dass es selbst für gelehrte Männer nicht leicht ist, die Achtung gegenüber dem Papst wiederherzustellen angesichts der Anschuldigungen oder der gewiss scharfsinnigen Fragen der Laien.

82. Zum Beispiel: Warum räumt der Papst das Fegfeuer nicht aus um der heiligsten Liebe willen und wegen der höchsten Not der Seelen als dem berechtigtsten Grund von

allen, wenn er doch unzählige Seelen loskauft wegen des unseligen Geldes zum Bau der Basilika als dem läppischsten Grund?

83. Wiederum: Warum bleibt es bei den Messen und Jahrgedächtnissen für die Verstorbenen, und warum gibt er die dafür eingerichteten Stiftungen nicht zurück oder erlaubt deren Rücknahme, wo es doch schon Unrecht ist, für [vom Fegfeuer] Erlöste zu beten?

84. Wiederum: Was ist das für eine neue Barmherzigkeit Gottes und des Papstes, dass sie einem Gottlosen und einem Feindseligen um Geldes willen zugestehen, eine fromme und Gott befreundete Seele loszukaufen? Gleichwohl befreien sie diese fromme und geliebte Seele nicht aus uneigennütziger Liebe um deren eigener Not willen.

85. Wiederum: Warum werden die kirchlichen Bußsatzungen, die der Sache nach und durch Nicht-Anwendung schon lange in sich selbst außer Kraft gesetzt und tot sind, gleichwohl noch immer durch Bewilligung von Ablässen mit Geldern gerettet, als steckten sie voller Leben?

86. Wiederum: Warum baut der Papst, dessen Reichtümer heute weit gewaltiger sind als die der mächtigsten Reichen, nicht wenigstens die eine Basilika des Heiligen Petrus lieber von seinen eigenen Geldern als von denen der armen Gläubigen?

87. Wiederum: Was gibt der Papst denen als Erlass oder Anteil, die durch vollkommene Reue ein Recht auf vollen Erlass und vollen Anteil haben?

88. Wiederum: Was könnte der Kirche einen größeren Vorteil verschaffen, wenn der Papst, wie er es einmal tut, hundertmal am Tag jedem Gläubigen diese Erlässe und Anteile gewährte?

89. Vorausgesetzt, der Papst sucht durch die Ablässe mehr das Heil der Seelen als die Gelder – warum setzt er dann schon früher gewährte Schreiben und Ablässe außer Kraft, obgleich sie doch ebenso wirksam sind?

90. Diese scharfen, heiklen Argumente der Laien allein mit Gewalt zu unterdrücken und nicht durch Gegengründe zu entkräften, heißt, die Kirche und den Papst den Feinden zum Gespött auszusetzen und die Christen unglücklich zu machen.

91. Wenn also die Ablässe nach dem Geist und im Sinne des Papstes gepredigt würden, wären alle jene Einwände leicht aufzulösen, ja, es gäbe sie gar nicht.

92. Mögen daher all jene Propheten verschwinden, die zum Volk Christi sagen: Friede, Friede!, und ist doch nicht Friede.

93. Möge es all den Propheten wohlergehen, die zum Volk Christi sagen: ‚Kreuz, Kreuz!', und ist doch nicht Kreuz.

94. Man muss die Christen ermutigen, darauf bedacht zu sein, dass sie ihrem Haupt Christus durch Leiden, Tod und Hölle nachfolgen.

95. Und so dürfen sie darauf vertrauen, eher durch viele Trübsale hindurch in den Himmel einzugehen als durch die Sicherheit eines Friedens.

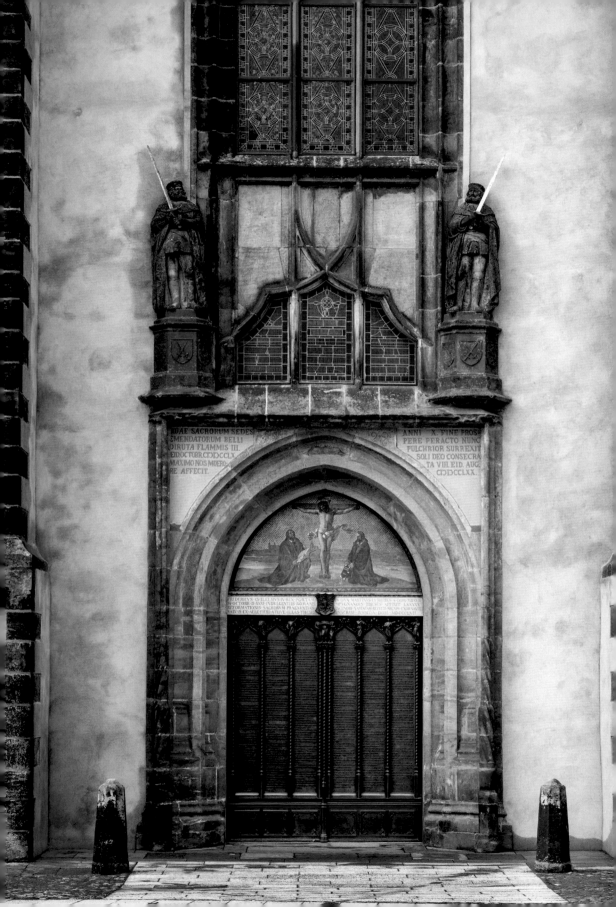

LUTHERS 95 THESEN UND DER BEGINN DER REFORMATION

Tetzels Ablasshandel und Luthers Protest beim Erzbischof

Mit seinen Thesen (S. 14–17) erhob Luther nicht den Anspruch, ein fertiges Programm für die Reformation zu bieten. Wiederholt hatte man ja schon auf Reichstagen eine Reformation der Römischen Kirche »an Haupt und Gliedern« gefordert. Er wollte zunächst nur in einer »Disputation« mit Fachkollegen die spezielle Frage erörtern, »was die Lehre vom Ablass wäre«. Dazu gehörte die Veröffentlichung von lateinischen Streitsätzen (»Thesen«). Den aktuellen Vorgang in Wittenbergs Nähe, der ihn dazu trieb, hat Melanchthon 30 Jahre später mit folgenden drastischen Worten geschildert:

»In diesen Gegenden betrieb den Ablaßhandel der Dominikaner Tetzel, ein ganz schamloser Betrüger, dessen gottlose und verruchte Predigten Luther derart erbitterten, dass er in glühendem Glaubenseifer Thesen über den Ablaß [...] bekanntgab und sie öffentlich an die dem Wittenberger Schloß benachbarte Kirche am Vortage des Allerheiligenfestes [31. Oktober] im Jahre 1517 anschlug.« (zitiert nach Volz S. 29)

Luther ging gegen Johann Tetzels Ablaßverkauf auf zweierlei Weise vor: Erstens schrieb er einen Protestbrief an Albrecht,

der 1513 Erzbischof von Magdeburg und ein Jahr später auch von Mainz und damit der mächtigste Kirchenfürst im Reich geworden war. Er war der verantwortliche Auftraggeber Tetzels. Diesem Brief mit dem Datum 31. Oktober 1517 legte Luther einen Bogen mit seinen 95 Thesen bei. Albrecht antwortete ihm allerdings nicht, sondern gab das Schreiben an die Kurie in Rom weiter, damit man von dort aus den »vermessenen Mönch«, der das »heylich negotium« (heilige Geschäft, Volz S. 63) zu kritisieren gewagt hatte, zum Schweigen bringe. Doch das gelang nicht, weil Luther zweitens bald darauf – wann, das ist unter den Historikern umstritten – die Thesen für eine Disputation veröffentlichte. Das damit angestrebte Streitgespräch unter Gelehrten kam dann nicht zustande, weil das Thema sehr heikel war. Dafür erlebte Luther von einer anderen Seite her ein überwältigendes Echo: Ein Unbekannter, der die Sätze in die Hand bekommen hatte, ließ sie drucken und verbreiten. Luthers Freund Friedrich Myconius hat die Schnelligkeit ihrer Verbreitung später so geschildert: »Aber ehe 14 Tag vergingen, hatten diese propositiones [Thesen] das ganze Deutschland und in vier Wochen schier die ganze Christenheit durchlaufen, als wären die Engel selbst Botenläufer und trügen's vor aller Menschen Augen.« (Volz S. 140, Anm. 214) Als Plakatdrucke erschienen die Thesen in Leipzig und Nürnberg, als Büchlein in Basel. Bald entstanden auch deutsche Übersetzungen.

Das mittelalterliche Buß- und Ablasswesen

Das Ablasswesen hatte sich von der Zeit der Kreuzzüge an als ein Teil der kirchlichen Bußpraxis entwickelt. Ohne Buße – so war die allgemeine Überzeugung – bleibt der Mensch als Sünder der ewigen Verdammnis ausgeliefert, wenn er nicht gerade wie ein Heiliger lebt. Zwar erlangt er mit der Taufe und später durch die Absolution des Priesters nach der Beichte die Vergebung Gottes, die seine unsterbliche Seele vor der Hölle bewahrt, doch ist mit der Vergebung die der Sündenschuld zwangsläufig folgende göttliche Strafe noch nicht getilgt. Sie ist aber umgewandelt: Aus der zu erwartenden »ewigen Strafe« werden »zeitliche Strafen«, die ihn als Verluste, Krankheiten, Kriegselend und weiteres Unheil treffen. Erst wenn der Mensch nach dem Maß seiner Kräfte der göttlichen Gerechtigkeit für seine Sünden durch Werke der Buße (»Fasten, Beten und Almosen«) »Genugtuung« (Wiedergutmachung) geleistet hat, kann er auf Schonung und ewiges Leben hoffen. Ist er dabei säumig, droht seiner Seele nach dem Tod das »Fegfeuer«. Damit war ein unterirdischer Strafort gemeint, in dem die Seelen der Verstorbenen solange zu leiden haben, bis sie von aller sündlichen Unreinheit befreit in den Himmel aufsteigen dürfen. Man sagte, dass eine Stunde im Fegfeuer bitterer sei als tausend Jahre irdischer Pein. Die Gläubigen lebten also in großer Angst davor,

dass ein überraschend eintreten-
der Tod sie daran hindern könnte,
ihre Seele noch rechtzeitig durch
eine Beichte und folgende Buß-
werke vor dem Fegfeuer zu be-
wahren (vgl. Thesen 10–16).

Nun versprach der päpstliche
»Jubiläumsablass«, den Tetzel und
seine Kollegen predigten, den Gläu-
bigen »vollen Erlass aller Strafen«
(Th. 20–23) gegen eine Geldzah-
lung für den Weiterbau des Peters-
domes in Rom. Die Unterstützung
dieses überaus kostspieligen Bau-
werks galt als gottgefällig, weil es
über den Gräbern der Apostel Pet-
rus und Paulus errichtet wurde und
sie damit vor den Unbilden der Wit-
terung schützen sollte (Th. 50–51;
82). Wer Ablass kaufte, erhielt ei-
nen »Beichtbrief« (»Ablasszettel«),
in den die gezahlte Geldsumme
eingetragen wurde. Tetzel musste
angeblich von Königen und Fürs-
ten 24 Goldgulden, von armen
Leuten etwa einen halben Gulden
oder weniger kassieren und nach
Abzug seiner Unkosten dem Erzbi-
schof Albrecht abliefern. Mit dem
Beichtbrief konnte sich der Gläu-
bige durch einen mit besonderen
Vollmachten ausgestatteten Beicht-
vater sofort und dann noch einmal
in der Todesstunde von allen sei-
nen Sünden absolvieren lassen. Da-
mit waren dann nicht nur die Sün-
den vergeben, sondern auch die
Strafen getilgt. So drohte die Buße
bei vielen zu einer Geldzahlung zu
verkommen (Th. 21; 40). Besonders
deutlich wurde das daran, dass die
Päpste die Möglichkeit eingeräumt
hatten, für Verstorbene (z. B. Vater
und Mutter) einen Ablassbrief zu
erwerben, um ihre Seelen von den
vermeintlichen Fegfeuerqualen zu
befreien. Aus dieser Praxis erklärt
sich der berühmte dem Tetzel zu-
geschriebene Spruch: »Sobald das
Geld im Kasten klingt, die Seele aus
dem Feuer springt!« (Th. 27–28; 35)

Luthers Ablasskritik in den Thesen

Aus der Fülle der Argumente, die
Luther in den Thesen gegen den
Ablass vorbringt, seien vier her-
vorgehoben:

1. Jesus hat seine Verkündigung
des Gottesreichs mit der Mah-
nung verbunden: »Tut Buße!«
(Mt 4,17). Luther legt das als
eine Forderung nach einer
lebenslangen ständigen Buße
aus (Th. 1). Die von der Kirche
geforderte regelmäßige Beich-
te und das Ableisten der vom
Priester dabei auferlegten Buß-
strafen erfüllen noch nicht Jesu
Wort, das doch die Umkehr
zu Gott und das willige Tragen
des jedem Christen auferleg-
ten »Kreuzes« meint (Th. 2 u.
93–95).

2. Die Vollmacht des Papstes,
durch Ablassgewährung Stra-
fen zu erlassen, kann sich nur
auf die kirchengesetzlichen
Strafen beziehen (Th. 5). Die
Strafen, die Gott dem Christen
als »Kreuz« auferlegt, kann
und darf der Papst nicht erlas-
sen. Das gilt auch von den Feg-
feuerstrafen (die Luther 1517
noch nicht in Abrede stellte).
Die Vollmacht, zugunsten der
Seelen im Fegfeuer Fürbitte
bei Gott einzulegen, ist nicht
nur dem Papst, sondern jedem
Seelsorger gegeben
(Th. 20–26).

3. Mit dem Ablasskauf entzieht
man den Armen die von Gott
gebotene Unterstützung
(Th. 41–47), erkauft sich also
damit statt der Gnade seinen
Zorn.

4. Die Lehre, dass der Papst den
Straferlass aus einem beson-
deren »Schatz der Kirche«
gewähren könne, den Christus,

Maria und die Heiligen mit ih-
rem gehorsamen Leiden ange-
sammelt hätten, erklärt Luther
für fragwürdig (Th. 56–66).
»Der wahre Schatz der Kirche
ist das hochheilige Evange-
lium von Gottes Herrlichkeit
und Gnade« (Th. 62), denn das
Evangelium lehrt, dass Gott
jedem Christen, der ehrlich be-
reut, die volle Vergebung um-
sonst und »ohne Ablassbrief«
schenken will (Th. 60–68;
36–37).

Der Thesenanschlag – eine Legende?

Rund 400 Jahre war der Bericht
Melanchthons vom Anschlag der
Thesen an die Tür der Schlosskir-
che das unangefochtene Zeugnis
für den Beginn der Reformation.
Doch 1959 äußerte der evangeli-
sche Kirchenhistoriker Hans Volz
erste Zweifel an der Zuverlässigkeit
dieser Nachricht (Volz S. 28–37).
Zwei Jahre später erschreckte sein
katholischer Kollege Erwin Iserloh
die Öffentlichkeit mit der Hypothe-
se, dass Melanchthon damit eine
»Legende« verbreitet habe. Seine
Begründung lautet: »[…] Melan-
chthon war 1517 noch nicht in Wit-
tenberg, also kein Augenzeuge.«
Und: »Luther selber, aber auch alle
protestantischen wie altgläubigen
Chronisten in ihren zahlreichen
Berichten über den Ablaßstreit [die
vor dem von Melanchthon verfass-
ten entstanden sind] wissen nichts
von einem Thesenanschlag.« Ja,
Luther versichere doch in seinem
Lebensbericht von 1545, er habe
seine Absicht, anhand seiner The-
sen über den Ablass zu disputie-
ren, zunächst nur dem Erzbischof
Albrecht und dem Bischof von
Brandenburg mitgeteilt. Albrecht
habe ihm nicht geantwortet, der

Brandenburger ihm geraten, von der gefährlichen Sache abzulassen. Luther dazu: »Also mißachtet gab ich meine Disputationsthesen auf einem Plakat bekannt« (nach Volz S. 22). Iserloh zieht aus seiner Bestreitung des Thesenanschlags einen für die Beurteilung Luthers positiven Schluss: »Hat der Thesenanschlag nicht stattgefunden, dann wird noch deutlicher, daß Luther nicht in Verwegenheit auf einen Bruch mit der [Papst-] Kirche hingesteuert ist, sondern absichtslos zum Reformator wurde.« (Iserloh S. 59–60)

Einige Zeitungen berichteten 1962 über Iserlohs Hypothese gleich so, als wäre sie eine erwiesene Tatsache. Die Hamburger »Welt am Sonntag« titelte z. B.: »Luthers Anschlag der 95 Thesen fand nicht statt.« Natürlich brach darüber ein heftiger Streit unter den Kirchenhistorikern aus. Dabei erwies es sich zwar, dass der Thesenanschlag schlecht bezeugt ist, dass aber zwei Tatsachen gegen Iserlohs Legenden-Hypothese sprechen:

1. Im Vorspruch der Thesen kündigt Luther klar eine Disputation über den Ablass an und bittet Gelehrte in Wittenberg und Umgebung um ihre Teilnahme. Dazu hatte er als Doktor an der Universität ein Recht und brauchte seine Sätze nicht zurückhalten, bis eine Antwort vom Erzbischof eintraf. Dass er sie bald nach Absendung des Briefes in üblicher Weise an die Tür der Universitätskirche heftete, entsprach dem normalen Gang der Dinge und hat eine innere Wahrscheinlichkeit.

2. Bereits Ende November 1517 waren die Thesen nachweisbar bei sehr vielen in Deutschland bekannt. Diese schnelle Verbreitung ist nach dem Lutherforscher Franz Lau nur als Folge eines öffentlichen Anschlags verständlich. Der Lutherbiograph Martin Brecht geht daher davon aus, dass Melanchthon nur darin irrte, dass er Luthers Brief an Erzbischof Albrecht vom 31. Oktober und den Thesenanschlag als Ereignisse eines Tages verstand, in Wirklichkeit der Anschlag »wohl Mitte November« 1517 erfolgte (Brecht, Luther I, S. 197).

Die Diskussion über den Thesenanschlag wurde 2007 von Martin Treu, einem wissenschaftlichen Mitarbeiter im Wittenberger Lutherhaus, erneuert (Ztschr. Luther 3/2007, S. 141–144). Er erinnerte an eine bekannte, aber bis dahin wenig beachtete lateinische Notiz, die Luthers Sekretär Georg Rörer (1492–1557) in einem 1540 gedruckten und in Jena aufbewahrten Exemplar von Luthers »Neuem Testament Deutsch« hinterlassen hat: »Am Vorabend des Allerheiligenfestes im Jahre des Herren 1517 sind von Doktor Martin Luther Thesen über den Ablaß an die Türen der Wittenberger Kirchen angeschlagen worden.« (Übersetzung von Treu ebenda S. 141). Rörer erwähnt nicht ausdrücklich die Schlosskirche, sondern behauptet, die Thesen seien an die Türen der Kirchen Wittenbergs angeschlagen worden. Als Anschlagsstellen kamen damals die Schloss-, Stadt- und Franziskanerkirche sowie die Augustiner- und Antoniterkapelle in Frage. Man kann sich vorstellen, dass Luther das Anbringen der Plakate nicht allein tätigte, sondern Helfer hatte. Misslich ist, dass Rörer nicht angibt, wann er diese Notiz geschrieben hat. Dafür, dass sie das besondere Wissen eines Sekretärs wiedergibt, sprechen die Unterschiede seiner Darstellung von der Melanchthons. Da er aber erst 1522 nach Wittenberg kam, kann er wie dieser kein Augenzeuge des Thesenanschlags gewesen sein.

Der Kampf um den evangelischen Gottesdienst

Friedrichs schon genannter Hofprediger Spalatin hat einmal berechnet, dass an den etwa 20 Altären der Schlosskirche jährlich fast 10.000 Messen gefeiert wurden. Der überwiegende Teil davon waren »Privatmessen«, die auf Wunsch Einzelner für das Seelenheil ihrer Verstorbenen von Priestern zu lesen waren. Den Aufwand deckten die Zinsen aus den der Kirche dafür gestifteten Grundstücken und Kapitalien. Zu den bestehenden Stiftungen der ausgestorbenen askanischen Fürsten hatten die wettinischen und andere Vermögende noch weitere für sich und ihre Verstorbenen hinzugefügt. Über 80 Personen – die Stiftsherren, deren Vikare, Messdiener und Chorsänger – waren damit beschäftigt. Für die vielen Kerzen, die dabei entzündet wurden, verbrauchte man angeblich 66 Zentner Wachs im Jahr.

Luther sah in den gestifteten Messen, die allzu oft ohne Beteiligung einer Gemeinde nur gelesen wurden (»Stillmessen«), eine Verfälschung des christlichen Gottesdienstes, den Jesus »eingesetzt« habe, als er mit seinen Jüngern vor seinem Tod das Abendmahl feierte. Nach der Überlieferung des Neuen Testaments bezeichnete er dabei Brot und Wein als seinen Leib und sein Blut und teilte beides an seine Jüngergemeinde aus (Mt 26, 26-28). Luther warf der Römischen Kirche vor, mit der Messe und ihrer Opferhandlung aus der

Gabe Jesu ein frevelhaftes »Werk« des Menschen gemacht zu haben. Mit rabiaten Ausdrücken griff er diese Praxis an und nannte die bezahlten »Winkelmessen« in Friedrichs Kirche eine »gottlose und verderbliche Geldstiftung der Fürsten von Sachsen«. Nicht mehr »das Haus aller Heiligen« (die »allen Heiligen geweihte Kirche«) sei die Schlosskirche, sondern »ein Haus aller Teufel«! Unterstützt vom Rat, der Bürgerschaft und der Universität forderte er die Herren vom Allerheiligenstift wiederholt auf, von der »Liebe zum Geld, das die Messen ihnen einbringen«, abzulassen (Clemen II, S.441).

Friedrich billigte Luthers Vorgehen gegen die Messen in seiner Stiftskirche nicht, scheute aber als Laie in dieser Frage vor einer Konfrontation mit ihm und der Bürgerschaft zurück. So vom Fürsten allein gelassen, gaben die letzten Verteidiger des alten Messwesens unter den Stiftsherren schließlich auf. Weihnachten 1524 stellten sie die Privatmessen ein. Als Friedrich ein halbes Jahr später starb, löste sein Bruder und Nachfolger Johann das bald 200 Jahre bestehende Allerheiligenstift auf. Die erste »Evangelische Messe« ohne Messopfer feierte man nach dem Vorbild der Stadtkirche in der Schlosskirche am 23. September 1525. Zwar geschah das noch in lateinischer, ein Jahr später aber dann in deutscher Sprache (Junghans S. 102–105).

▷ Links: Martin Luther im Doktortalar, aus der Mitte des 18. Jh. stammende Wiederholung eines verschollenen Gemäldes von Lucas Cranach d. J.

▷ Rechts: Philipp Melanchthon im Pelzrock, aus der Mitte des 18. Jh. stammende Wiederholung eines verschollenen Gemäldes von Lucas Cranach d. J.

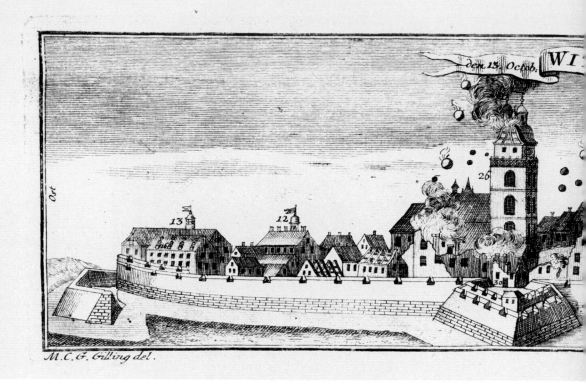

M.C.G. Gilling del.

SCHWERE KRIEGSZEITEN UND DER VERLUST DER UNIVERSITÄT

Bewahrung im Dreißigjährigen Krieg

Am 31. Oktober 1617 beging man in Sachsen voll Inbrunst den 100. Jahrestag des Thesenanschlags. Durch die Wittenberger Collegienstraße bewegte sich ein prächtiger Zug von Professoren, Studenten und Bürgern zu Festpredigten in die Schloss- und in die Stadtkirche. Die feiernden Protestanten ahnten wohl kaum etwas von der Gefahr, die sich über ihnen zusammenbraute! Ein Jahr später brach der Dreißigjährige Krieg aus, in dem ihre Glaubensfreiheit auf dem

Spiel stand. Sie blieb ihnen erhalten durch das militärische Eingreifen des schwedischen Königs Gustav II. Adolf (1611–32), der 1631 mit seiner Armee über die Wittenberger Elbebrücke zog und bald darauf in mehreren Schlachten den Siegeszug der kaiserlichen Armeen beendete. Nach seinem Tod in der Schlacht von Lützen bei Leipzig im Jahr darauf, ist er als »Retter des deutschen Protestantismus« in die Geschichtsbücher eingegangen. Vor den danach in ganz Deutschland plündernden und mordenden Söldnerarmeen wurden wenigstens die Wittenberger durch ihre

Festungswerke bewahrt. 1667 feierten sie den 150. Jahrestag des Beginns der Reformation in ihrer Stadt.

Zerstörung im Siebenjährigen Krieg und dürftige Wiederherstellung

Am Anfang des Siebenjährigen Krieges (1756–63) besetzten die Preußen sofort die strategisch wichtige Festung Wittenberg. Eine 1760 heranrückende kaiserliche Armee nahm die hartnäckig verteidigte Stadt am 13. Oktober

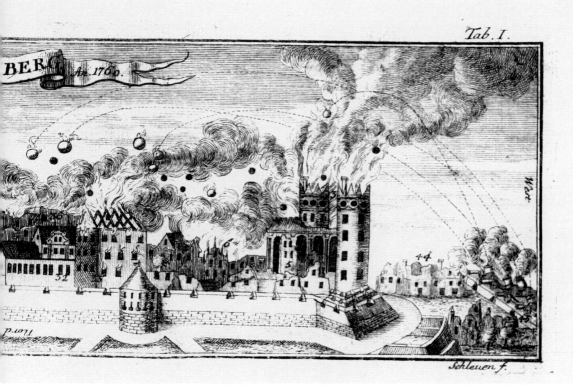

unter Kanonenbeschuss. Bald brannten ganze Stadtteile. Man zählte hinterher über 300 zerstörte Gebäude, darunter das Schloss und seine Kirche. Von ihr waren nur die Umfassungsmauern und im Innern die meisten Grabmäler aus Bronze und Stein erhalten geblieben. Dass es gerade diese berühmte Kirche der Reformation so getroffen hatte, wurde als schwer begreifliches Gottesgericht empfunden: So »[...] mußte dieser schöne Tempel, aus welchem die Lehre des Evangelii in aller Welt erschollen und ausgebreitet ist, so plötzlich seinen Untergang finden [...],« klagte der Theologieprofessor Christian Siegismund Georgi in seiner danach verfassten »Wittenbergische[n] Klage-Geschichte«. Zur unverzüglichen

Wiederherstellung der Kirche war zwar bei der Universität guter Wille vorhanden, aber die sächsische Regierung in Dresden hatte keine Mittel mehr dafür übrig, nachdem der Preußenkönig dem Lande Sachsen in jenem Krieg fast 50 Millionen Taler abgepresst hatte. Man musste Jahre warten, bis mit dem Wiederaufbau begonnen werden konnte, nutzte aber die Zeit, Spenden in den evangelischen Gemeinden und an den Fürstenhöfen zu sammeln. Eine viel beachtete Gabe kam von der russischen Zarin Katharina II. Endlich stellte die Regierung 1766 die bescheidene Summe von 24.000 Talern zur Verfügung und beauftragte ihren Landbaumeister Christian Friedrich Exner mit der Ausarbeitung der Pläne.

Der Zwang zu äußerster Sparsamkeit hinderte Exner (zum Glück!) daran, seine Idee eines radikalen Umbaus der Kirche im Stil des Barocks zu verwirklichen. Dadurch blieb ihre spätgotische Außenfassade erhalten. Das Ergebnis der schlichten Wiederherstellung im Innern war ein spätbarocker und für den nüchternen evangelischen Gottesdienst der Aufklärungszeit eingerichteter Kirchenraum. Das zerstörte gotische Gewölbe wurde durch eine

△ Die Beschießung Wittenbergs am 13.10.1760, Kupferstich von Gilling und Schleuen in Georgis »Klage-Geschichte«

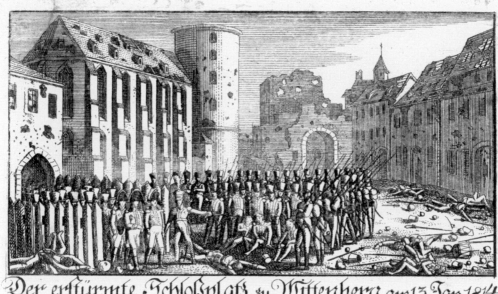

Der erstürmte Schloßplatz zu Wittenberg am 13 Jan. 1814.

verputzte Holzdecke ersetzt, die eine Tonnenwölbung vortäuschte. Im Chorraum ließ Exner einen gewaltigen hölzernen Kanzelaltar errichten. Zweistöckige hölzerne Emporen an den Seitenwänden sorgten für zusätzlichen Platz. Das Ganze wurde dem hohen künstlerischen Maßstab nicht mehr gerecht, den der Bau Friedrichs des Weisen einst gesetzt hatte.

1770 wurde die Kirche in einem Festgottesdienst wieder geweiht, allerdings nicht mehr »allen Heiligen«, wie es 1503 geschehen war, sondern »soli deo« (Gott allein). So bezeugt es noch heute die damals zu beiden Seiten des Portalbogens über der Thesentür angebrachte lateinische Inschrift. Ein Gewinn war es, dass man den schwer beschädigten Schlossturm am Westende im folgenden Jahr zum Kirchturm umbauen durfte. Er erhielt oben einen hölzernen Aufbau mit einer barocken Haube. Bald riefen von dort drei neue Glocken wieder zu den akademischen Gottesdiensten.

Das Ende der Universität in Wittenberg und die Gründung des Predigerseminars

Nur noch vier Jahrzehnte sollten Wittenberg und seine Schlosskirche friedliche Stätten akademischen Lernens und Lebens bleiben. Im Befreiungskrieg gegen Napoleon erreichten die Kämpfe 1813 auch die Gebiete an der mittleren Elbe. Im September beschossen preußische Truppen die Festung Wittenberg, die von französischen Soldaten aber hartnäckig verteidigt wurde. Die oberen aus Holz mit Kupferverkleidung bestehenden Stockwerke des Schlosskirchenturms gerieten in Brand. Ein Augenzeuge hat geschildert, was folgte:

»Bald schlug die helle Flamme auf, man sah den Turm eine Zeit lang in voller schöner Gliederung aller Seulen und Absätze kupferroth glühen, und nach dreistündigem furchtbarschönem Schauspiele stürzte die Kupferhaube mit den schönen Glocken und der Uhr auf die benachbarte [...] Propstwoh-

nung, welche gleichfalls in Feuer aufging.« (Stier S. 32)

Wie durch ein Wunder fing das Dach der Kirche dabei nicht Feuer. Die Verteidiger hatten aber ihre Fenster zugemauert und ein Festungswerk aus ihr gemacht. Im Innern hatten sie zwei Rossmühlen zum Kornmahlen aufgestellt und die kunstvoll geschmiedeten Gitter vor dem Altar zerhackt, um mit den Stücken ihre Kanonen zu laden. Erst als ein starker Frost im Januar 1814 das Wasser in den Festungsgräben gefrieren ließ, konnten die Preußen die Stadt erstürmen.

Zu den Beschlüssen des Wiener Kongresses 1815 gehörte es, dass

△ Unter den Augen der siegreichen Preußen geht die französische Besatzung des Schlosses in die Gefangenschaft, Kupferstich von 1815

◁ Innenraum der nach dem Brand wiederhergestellten Schlosskirche mit Blick zum Altar, Fotografie von 1880

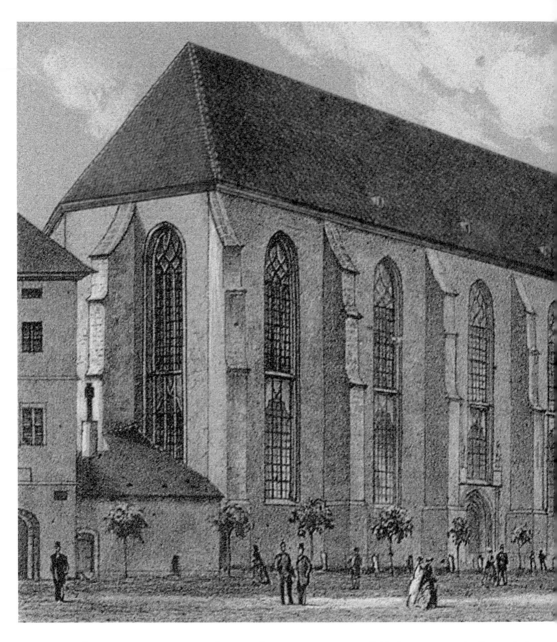

△ Schlosskirche um 1870 mit der Kanonenbastion an ihrer Westseite, Zeichnung und Lithografie von R. Geißler

etwa die Hälfte des Königreichs Sachsen an Preußen fiel. Das betraf auch Wittenberg mit seinem altehr-würdigen »Kurkreis«. Der neue Landesherr, König Friedrich Wilhelm III. (1797–1840), forderte seinen Baurat Karl Friedrich Schinkel (1781–1841) umgehend auf, »die Schloßkirche zu Wittenberg, welche als die erste Kirche der Reformation und durch die Grabmahle von Luther und Melanchthon ein unvergängliches lebhaftes Interesse in ihrer Erhaltung erregt«, zu besichtigen (Witte S. 9–15). Nach einem Besuch Wittenbergs empfahl Schinkel, die Kirche in ihren ursprünglichen Formen wieder herzustellen. Sein großzügiger Plan sah auch einen Abriss des barocken Kanzelaltars und eine neue Inneneinrichtung vor. Als das

Der Übergang Wittenbergs an Preußen hatte auch für die Universität gravierende Folgen: Am 12. April 1817 ordnete der König ihren Umzug nach Halle und die Vereinigung mit der dort seit 1694 bestehenden preußischen Friedrichs-Universität an. Wittenberg sollte weiterhin eine Festung und Garnisonsstadt bleiben, deren Reglement sich mit studentischem Leben schlecht vertrug. Den Schmerz der Bürger über diesen Verlust linderte der neue Landesherr dadurch, dass er als Ersatz in der Stadt ein »lutherisches Predigerseminarium« gründete. Am 31. Oktober 1817 – 300 Jahre nach dem Beginn der Reformation – kam er selbst nach Wittenberg und nahm am folgenden Tag an dem Festgottesdienst in der schlicht wiederhergestellten Schlosskirche teil. Danach legte er den Grundstein zum Lutherdenkmal auf dem Marktplatz und eröffnete das Seminar. Es erhielt seine Räume im »Augusteum«, dem Vordergebäude des Lutherhofs, und als eigene Predigtstätte die nach dem Wegzug der Universität funktionslos gewordene Schlosskirche.

Das »Evangelische Predigerseminar«, wie heute sein offizieller Name lautet, besteht seitdem als wichtige Ausbildungsstätte der Kirche. Es nimmt angehende Pfarrer (»Vikare«) und (seit 1960) auch Pfarrerinnen sowie Gemeindepädagoginnen auf, die sich auf den ordinierten Verkündigungsdienst vorbereiten. Sie kommen aus verschiedenen Landeskirchen Deutschlands. Im Seminar wird ihre praktische Ausbildung in einer Kirchengemeinde durch Erfahrungsaustausch, Übung, praktisch-theologische Reflexion und geistliches Leben begleitet und gefördert.

bekannt wurde, schrieb der Wittenberger Generalsuperintendent Carl Ludwig Nitzsch warnend an das preußische Innenministerium: »Diese Veränderung würde unsre, an die herzerhebenden Eindrücke dieses Altars gewöhnten Einwohner ganz ungemein empören; [...].« Aus Rücksicht darauf begnügte sich die preußische Regierung mit einer schlichten Reparatur der Kirche. Das leider stark zerstörte Schloss verwandelten die preußischen Militärs in eine befestigte Kaserne. Der vom Brand übrig gebliebene Stumpf des Turms wurde zu einer hässlichen Kanonenbastion umgebaut.

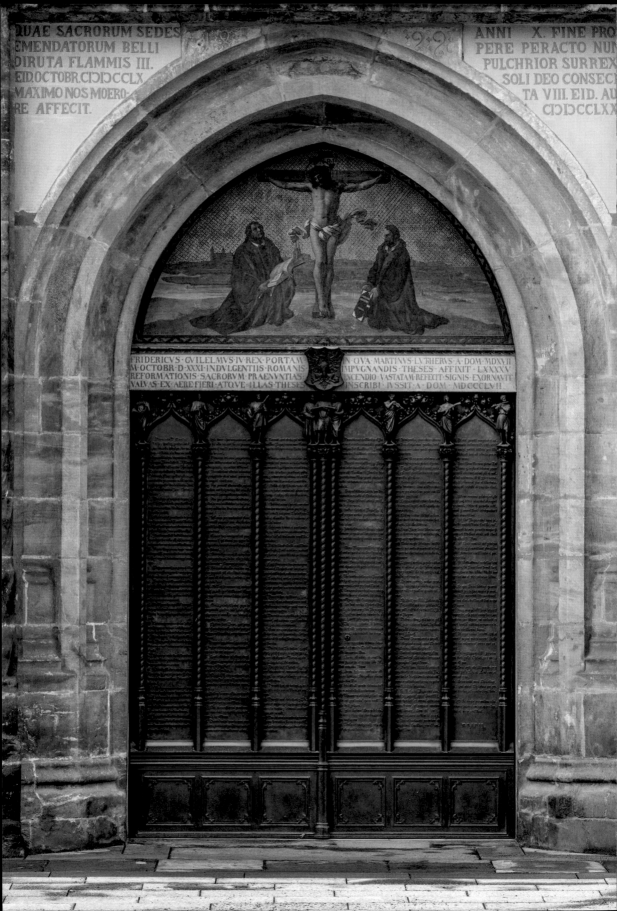

DIE UMGESTALTUNGEN IM 19. JAHRHUNDERT

Die neue Thesentür

Auch der nächste preußische König, Friedrich Wilhelm IV. (1840–61), zeigte bald besonderes Interesse für die Schlosskirche. 1844 gab er seine Absicht kund, ihr eine neue Thesentür als Ersatz für die verlorene zu stiften. Es sollte aber nicht einfach die ursprüngliche Holztür nachgebildet, sondern ein künstlerisches Denkmal geschaffen werden: eine Tür aus Bronze mit den 95 Thesen in erhabener und vergoldeter Schrift darauf. Den Entwurf dazu machte der Konservator der preußischen Kunstdenkmäler Ferdinand v. Quast (1807–77). Ihm war klar, dass das erhaltene spätgotische Sandsteinportal von 1499 »[...] aufs sorgsamste konserviert werden mußte; der Werth ist hier aber vor Allem der, daß dieselben Steine in ihrer noch jetzt vorhandenen Zusammenstellung die Zeugen der großen Thaten Gottes waren, welche hier geschehen sind; [...]« (v. Quast S. 52). Außerdem schlug er vor, über dem Portal Sandsteinfiguren der Kurfürsten Friedrich und Johann aufzustellen, die ja zum Schutz der reformatorischen Bewegung gegen alle Widersacher bereit gewesen seien. Um den langen Thesentext übersichtlich auf den Türflügeln unterzubringen, teilte er ihre Flächen durch schmale gewundene Säulen in je drei senkrechte Spalten auf. Der obere Rand der Türflügel sollte mit neun Figuren junger Musikanten geschmückt werden, »[...] da es ja vorzugsweise die Musik in ih-

rer edelsten der Kirche dienenden Thätigkeit war, welche zur Verbreitung der Reformation so wesentlich beitrug [...]« (S. 54). Der König genehmigte den Entwurf grundsätzlich, doch zogen einige Probleme die Ausführung fast noch 15 Jahre in die Länge.

Eins der Probleme war die Frage, ob man die Thesen lateinisch oder in deutscher Übersetzung auf der Tür wiedergeben sollte. Um nicht einen Streit der Gelehrten um die korrekteste Übersetzung abwarten zu müssen, entschied man sich für den lateinischen Originaltext und wählte zu seiner Darstellung die neugotische Minuskelschrift. Dann ließ die Revolution von 1848 dem König lange keine Muße, abschließende Entscheidungen zum Türprojekt zu treffen. So konnte der Berliner Erzgießer Ludwig Friebel erst 1855 den Guss ausführen. Die Entwürfe zu den Bronzefiguren der Musikanten machte der Bildhauer Friedrich Drake, ebenso zu den Sandsteinfiguren der Fürsten über dem Portal, die Friedrich Wilhelm Holbein ausführte.

Der Berliner Maler August v. Kloeber schmückte das Bogenfeld über den Türflügeln mit einem Gemälde, dessen Farben durch ein chemisches Verfahren witterungsfest gemacht wurden. Als Vorlage diente ihm ein Holzschnitt Lucas Cranachs d. J. (1515–86), der Luther und Kurfürst Johann Friedrich den Großmütigen (1532–47) kniend unter dem Gekreuzigten zeigt. Den Fürsten ersetzte man nun durch

Luther, auf die andere Seite kam Melanchthon. Beide präsentieren wie Opfergaben für Christus ihr jeweils bekanntestes Werk: Luther seine deutsche Bibelübersetzung, Melanchthon das 1530 wesentlich von ihm verfasste »Augsburger Bekenntnis«. Im Hintergrund des Bildes sieht man die Elbe mit dem historischen Weichbild Wittenbergs. An den königlichen Stifter der neuen Tür erinnern der Preußenadler und eine lateinische Inschrift auf dem Querbalken unter dem Bild. Sie lautet übersetzt:

»König Friedrich Wilhelm IV. hat die durch Feuer vernichtete Tür, an die Martin Luther am 31. Oktober 1517 im Kampf gegen die römischen Ablässe die 95 Thesen als Vorboten der Reformation der Kirche einst anschlug, neu anfertigen und mit Figuren schmücken lassen. Er hat befohlen, die Türflügel aus Erz zu gießen und die Thesen darauf zu setzen im Jahre des Herrn 1857.«

Dieses Datum gibt die geplante Fertigstellung der Tür an. Ihre tatsächliche Übergabe erfolgte dann erst am 10. November 1858 durch Ferdinand v. Quast, der den schwer erkrankten König vertre-

◁ Die Thesentür

▽ Das Bogenfeld über der Thesentür mit dem Gemälde von August v. Kloeber (1850)

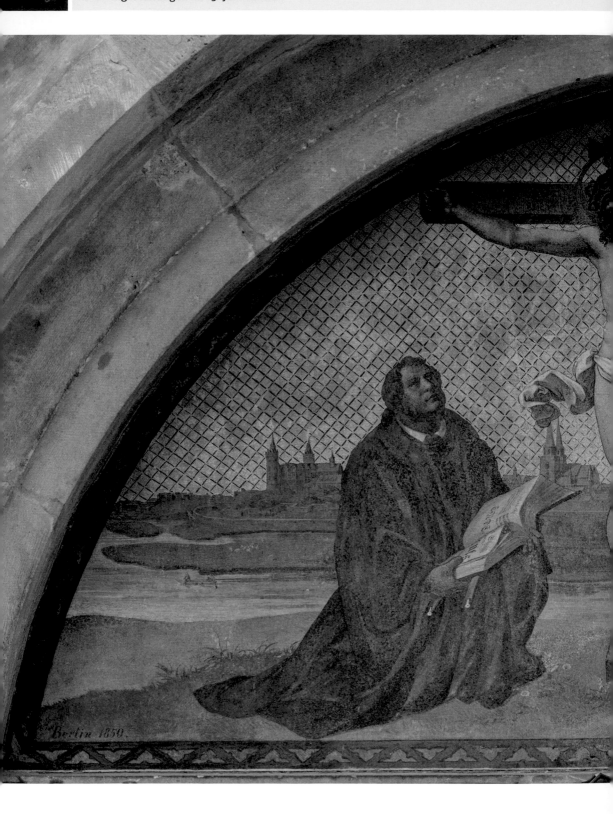

Berlin 1859.

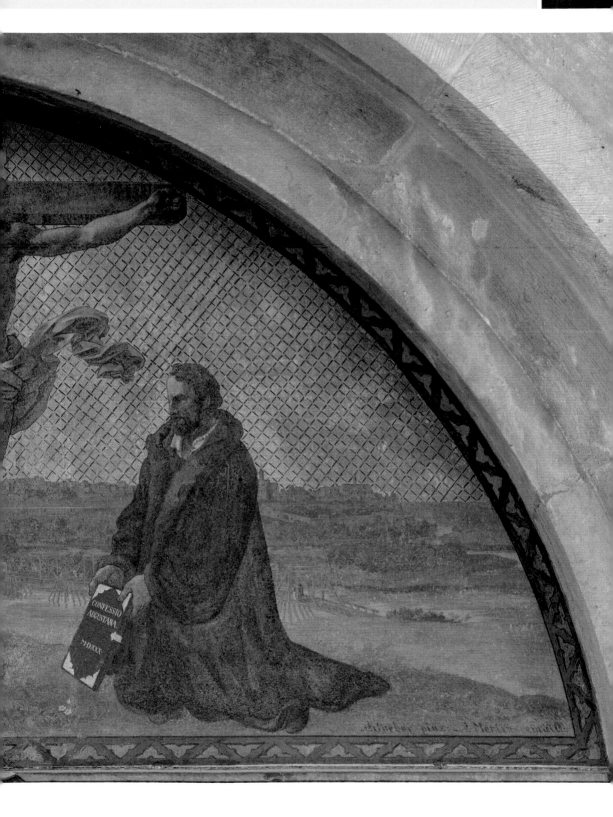

FRIDERICVS · GVILELMVS · IV · REX · PORTAM
M · OCTOBR · D · XXXI · INDVLGENTIIS · ROMANIS ·
REFORMATIONIS · SACRORVM · PRAENVNTIAS ·
VALVAS · EX · AERE · FIERI · ATQVE · ILLAS · THESES

ten musste. Er sprach dabei feierlich von Luther, Melanchthon und den beiden Kurfürsten als den »[...] vier Helden Gottes, deren Leiber in dieser Kirche gemeinsam dem Tage der ewigen Auferstehung entgegenharren« (Witte S. 27). Die Kosten der Neugestaltung des ganzen Portals betrugen rund 12.000 Taler.

Die Schlosskirche – ein »Pantheon deutscher Geisteshelden«?

Das neugestaltete Thesenportal bildete nun einen harten Kontrast zu dem traurigen Zustand des übrigen Kirchengebäudes. Ein hoher Beamter schrieb 1876 nach einer Besichtigung an die preußi-

sche Regierung: »Der Zustand der Schloßkirche ist ein so überaus verlotterter, daß es dringend notwendig erscheint, dem Skandal ein Ende zu machen, so rasch es geht.« (Witte S. 31) Trotzdem vergingen noch Jahre mit schleppenden Vorbereitungen, Gutachten und Rückfragen der zuständigen Beamten.

IN · QVA · MARTINVS · LVTHERVS · A · DOM · MDXVII
IMPVGNANDIS · THESES · AFFIXIT · LXXXXV
INCENDIO · VASTATAM · REFECIT · SIGNIS · EXORNAVIT
INSCRIBI · IVSSIT · A · DOM · MDCCCLVII

Inzwischen war aber 1871 das Deutsche Reich gegründet und der preußische König Wilhelm I. (1861–88) zum »Deutschen Kaiser« proklamiert worden. National gesinnte Kreise sahen darin die Vollendung einer von Gott gelenkten Entwicklung, die schon mit dem Thesenanschlag 1517 begonnen und nun zur Gründung des »Heiligen evangelischen Reiches deutscher Nation« geführt habe, wie es der Hofprediger Adolf Stöcker ausdrückte. Man konnte doch die Schlosskirche als die »Wiege der Reformation« und Ruhestätte Luthers, des großen Förderers einer einheitlichen deutschen Sprache, nicht in ihrem unwürdigen Zustand belassen! Auch würden sich voraussichtlich bei der Feier seines 400. Geburtstags im Jahr 1883 »die Blicke weiter Kreise der evangelischen Bevölkerung auch auf die Schloßkirche in Wittenberg richten« (Witte S. 31).

△ Der obere Rand der Thesentür mit neun Figuren junger Musikanten und der lateinischen Stifterinschrift

△ Oberbaurat Friedrich Adler entwarf die Pläne für den Umbau der Schlosskirche 1885–92, Abbildung aus dem »Wittenberger Tageblatt« vom 31.10.1892

▷ Die »Schloßstraße« führt vom Marktplatz – vorbei an Geschäften und Gaststätten – zur Schlosskirche

1880 besichtigte der preußische Kronprinz Friedrich Wilhelm (1831–1888) die Schlosskirche und machte sich fortan zum einflussreichsten Fürsprecher ihrer Erneuerung. Die vorliegenden Pläne entsprachen nicht seinem Wunsch nach »Entfaltung gründerzeitlicher Pracht« (Harksen, Schlossk. S. 14). Deshalb beauftragte er den Berliner Geheimen Oberbaurat Friedrich Adler (1827–1908) damit, neue Entwürfe zu erarbeiten. Adler war ein gründlicher Kenner der mittelalterlichen Gotik und wollte als Vertreter des »Historismus« diesen Stil im Kirchenbau möglichst vollständig wiederbeleben. Ihm gegenüber sprach der Kronprinz aus, was diese Kirche in Zukunft sein sollte: »Ich wünsche ein Pantheon [eine Gedächtnishalle] deutscher Geisteshelden in Wittenberg zu stiften mit einem Hintergrund, der, soweit es die Kunst vermag, jeden Besucher an jene große Zeit [der Reformation] erinnern soll.« (Adler S. 7). Dabei wollte man zwar die erhaltene alte Substanz der Kirche möglichst schonen, aber »[...] keine auf antiquarische Gelehrsamkeit gegründete, irgendwie sklavische Wiederholung der zerstörten Bauteile [...]« erstreben (ebenda). Die Pläne Adlers kamen diesen Wünschen des Kronprinzen zunächst sehr entgegen, doch erregte sein freier künstlerischer Umgang mit der alten Substanz des Schlosskirchenbauwerks Kritik bei Kunsthistorikern und Architekten, die sich dann auch der Kronprinz zu eigen machte. Adler musste noch einige wesentliche Planänderungen vornehmen.

Der Umbau zur Gedächtniskirche der Reformation

Die Nordfassade der Kirche mit dem Thesenportal ließ der Architekt im Wesentlichen unangetastet. Das Hauptgewicht legte er auf die Errichtung eines repräsentativen Kirchturms, als dessen Unterbau der Stumpf des alten Schlossturms diente. Diesen erhöhte er mit Ziegelmauerwerk und Sandstein um 22 m. Darauf setzte er eine überkragende Kuppel mit einer Laterne und einer 88 m erreichenden Spitze. Die Form der mit Kielbögen, Wimpergen, Krabben, Kriech- und Kreuzblumen reich verzierten Kuppel erinnert an eine Kaiserkrone. Die Kuppelspitze wollte Adler zusätzlich mit einer kleinen Kaiserkrone schmücken, jedoch entschied sich Kaiser Wilhelms II. dann abschließend für das einfache Kreuz. Unterhalb der Kuppel wurde in Mosaikarbeit rund um den Turm ein Schriftband aus farbigen »Tonstiften« angebracht, das die erste Zeile von Luthers Choral wiedergibt: »Ein feste

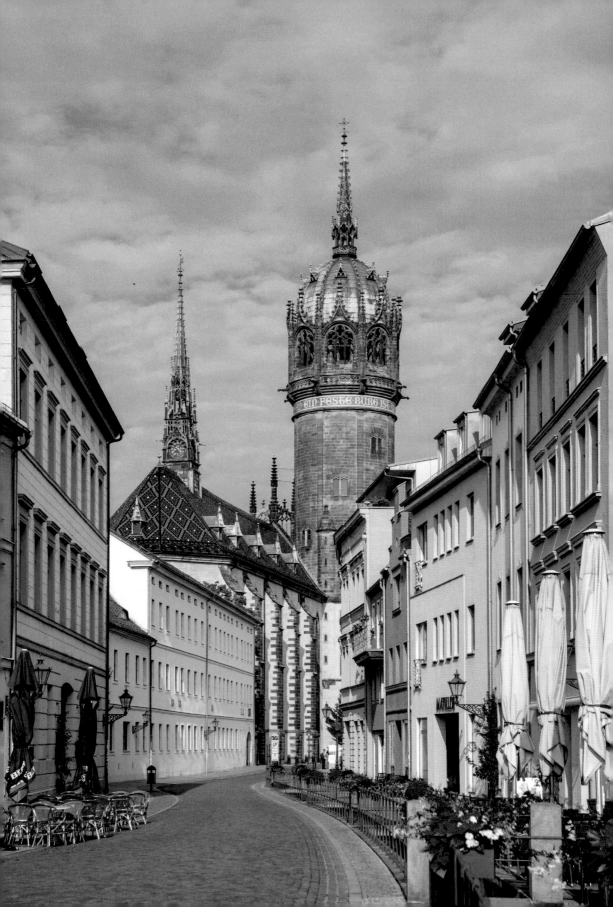

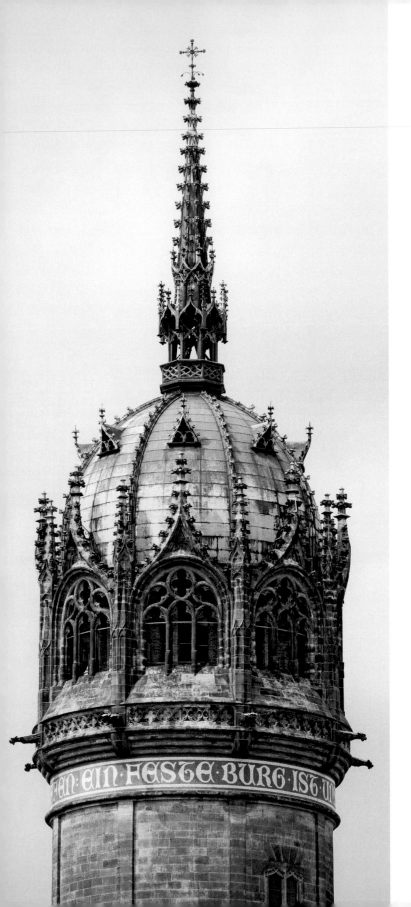

Burg ist unser Gott, ein gute Wehr und Waffen«. Für das Empfinden des Kronprinzen war dieses Lied der »Schlachtgesang des Protestantismus« (Adler S. 7). Wie das deutsche Kaisertum, so gehört auch dieses martialische Verständnis des Lutherliedes der Vergangenheit an. Geblieben ist aber die Funktion des Turms als Dominante des Stadtbildes und Glockenträger. Von seiner 52 m hohen Aussichtsplattform hat man nach allen Seiten einen weiten Blick auf die Elblandschaft.

Der schmalen Westseite der Kirche, die sich bis dahin nicht von der Schlossfassade abgehoben hatte, gab Adler ein eigenes Gesicht mit einem Rundfenster, einem hohen Spitzbogenfenster und einem Ziergiebel aus Sandstein, dessen Fialen und Maßwerkbögen das Dach weit überragen. An die zum Schlosshof gelegene Südseite der Kirche fügte er eine wie eine spätgotische Seitenkapelle gestaltete Sakristei an. Das Kirchendach wurde mit glasierten farbigen Biberschwänzen im Rautenmuster gedeckt, erhielt Gaubenfenster und wieder einen Dachreiter an der von alten Abbildungen überlieferten Stelle.

Vor der Neugestaltung des Innenraums wurden erst einmal alle barocken Einbauten des 18. Jahrhunderts entfernt und so die ursprüngliche Raumlänge wiedergewonnen. Auf den freigelegten Fundamenten der alten Emporen-

◁ Die Kuppel des Schlosskirchenturms mit dem Mosaik des »Lutherchorals« (um 1890)

▷ Innenraum der Kirche nach Osten

▽ Innenraum der Kirche nach Südwesten mit der weitgehend wiederhergestellten Ausmalung von 1892

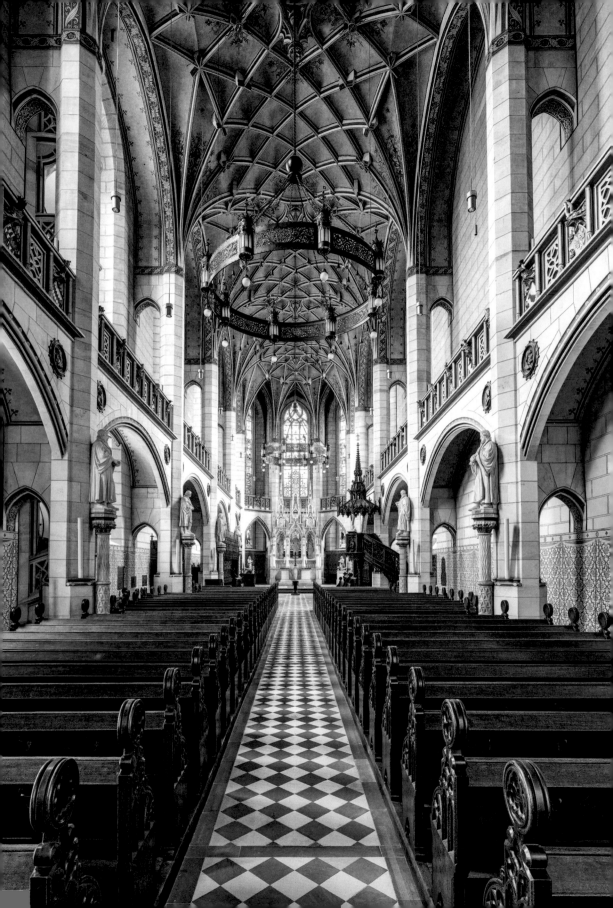

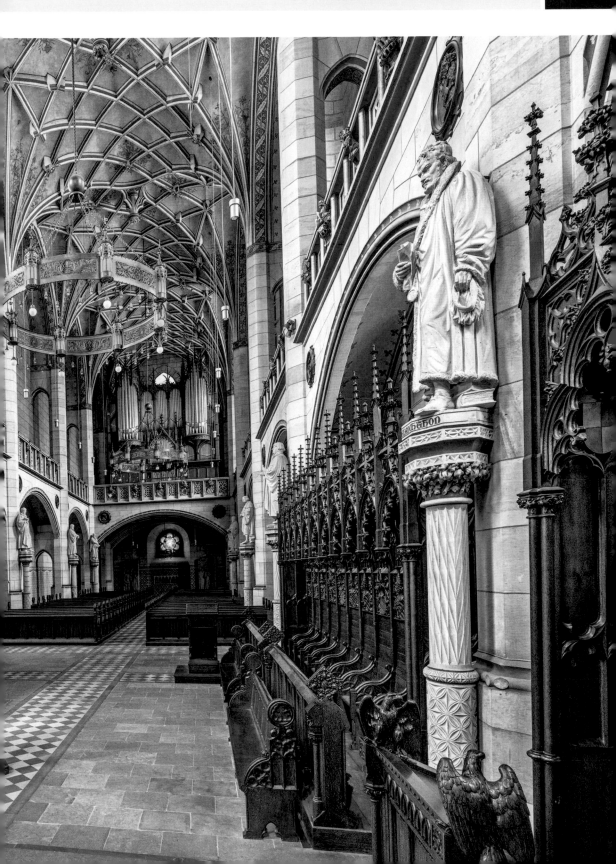

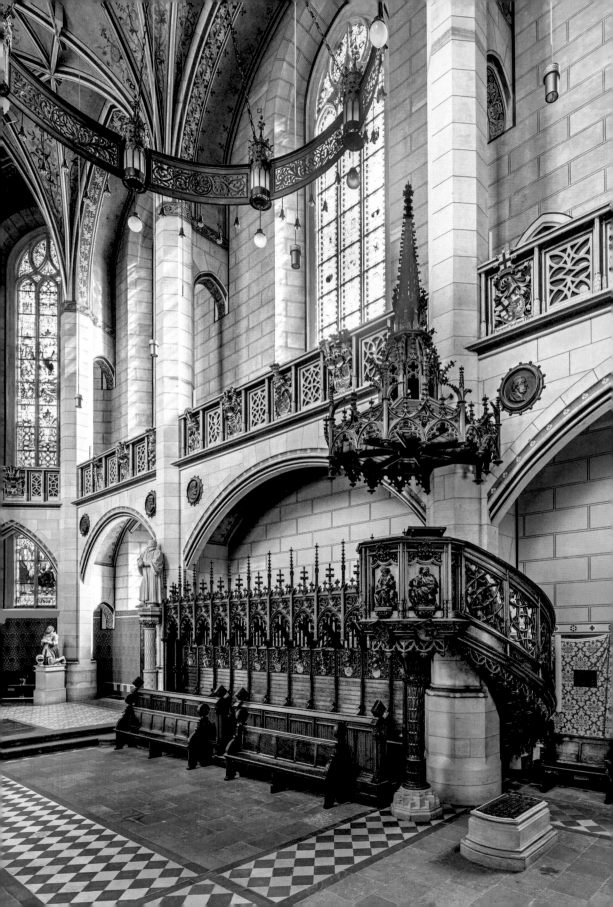

pfeiler errichtete Adler mit der Wand verbundene Achteckpfeiler, die nicht nur eine den ganzen Raum umgreifende Empore, sondern auch das neue massive Deckengewölbe und den aus dem 18. Jahrhundert stammenden Dachstuhl tragen sollten. Allerdings wurde damit der ursprüngliche Saalcharakter der Kirche verwischt und der gewollt reichere Eindruck einer dreischiffigen Hallenkirche erweckt, deren »Seitenschiffe« aber nur Gangbreite haben.

Dieser umgestaltete Innenraum erhielt nun die vom Kronprinzen ausdrücklich geforderte »möglichst reiche und imposante Austattung« (Witte S. 47). Eine Kommission von Fachleuten legte fest, welche »Glaubens- und Geisteshelden« der Reformationsgeschichte mit Standbildern vor den Pfeilern und mit Adelswappen sowie Medaillons an der Empore geehrt werden sollten. Für die Standbilder wollte man »nur deutsche Männer« berücksichtigen (Witte S. 45). Die Rolle des Bürgertums bei der Durchsetzung der Reformation sollten 198 ausgewählte Wappen derjenigen deutschen Städte aufzeigen, die dabei eine besondere Bedeutung hatten. Mit diesen auf Glas gemalten Wappen schmückte man die Seitenfenster. So wurde der ganze Bau mit anerkennenswerter Sorgfalt in eine Gedächtniskirche der Reformation umgewandelt.

Am Reformationstag 1892 konnte man zur feierlich inszenierten Weihe der vollendeten

◁ Blick auf die Kanzel mit dem Luthergrab und dem südlichen Teil des Fürstengestühls

▷ Eines der Stadtwappenfenster auf der Nordseite

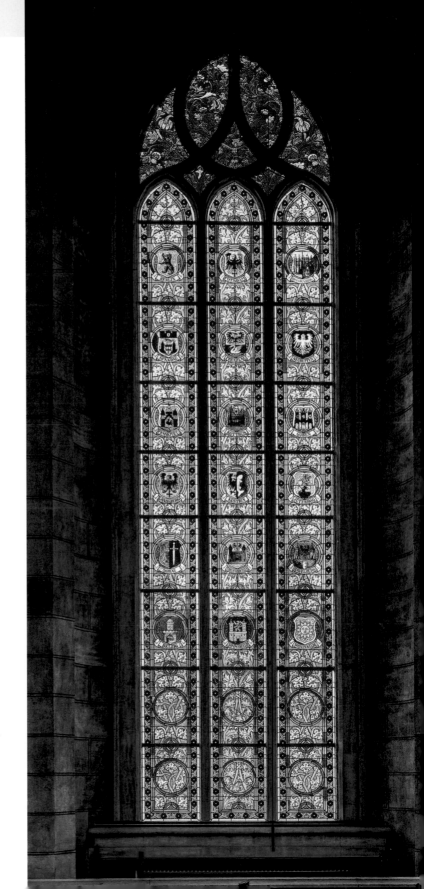

Kirche schreiten. Ein Berichterstatter überliefert, dass jener 31. Oktober ein goldener und sonniger Herbsttag gewesen sei, der auf die geschmückte Stadt hernieder strahlte. Kaiser Wilhelm II. (1888–1918), die meisten der evangelischen Fürsten des Reiches, die Bürgermeister der freien Städte Lübeck, Bremen und Hamburg, Minister und Regierungsräte, Militärs in Galauniform, die hohe Geistlichkeit Preußens im schwarzen Talar, schließlich die am Bau beteiligten Künstler und Handwerker versammelten sich auf dem Marktplatz und zogen durch die seitlich sich drängende Menschenmenge unter Glockengeläut zur Thesentür. Mit einem goldenen Schlüssel aus der Hand des Kaisers wurde sie ge-

öffnet. Nur wer eine Eintrittskarte erhalten hatte, kam in die im neuen Glanz erstrahlende Kirche. Die weniger Begünstigten konnten an einem gleichzeitigen Gottesdienst in der Stadtkirche teilnehmen. Die gekrönten Staatsoberhäupter Englands, der Niederlande, Schwedens und Dänemarks hatten Sondergesandte geschickt. Von den 37 (!) evangelischen Landeskirchen Deutschlands und weiterer Kirchen in Europa waren Vertreter gekommen. Vier männliche Nachkommen der Familie Luthers durften auf Plätzen dicht bei dem Grab ihres Ahnherrn sitzen. Die Oberinnen der Diakonissenhäuser saßen mit der Kaiserin in ihrer Mitte auf der Südempore.

Der Höhepunkt des Festgottesdienstes war die im Ge-

bet vollzogene erneute Weihe des in siebenjähriger Arbeit für 900.000 RM umgebauten Gotteshauses. Recht bewegt schildert Leopold Witte mit biblischen Ausdrücken diesen Augenblick: »Der Kaiser, die Kaiserin, die jungen Prinzen, die ganze erlauchte Versammlung der Fürsten und Gewaltigen dieser Erde, [...] alles sank nieder auf die Knie und betete um die Weihe der durch die Geschichte geheiligten Kirche, daß aus ihr Ströme des Segens sich ergießen möchten. Und während des Gebetes ertönte [...] der Glockenklang von allen Türmen Wittenbergs, deren eherner Ruf in derselben Stunde von allen [!] deutschen Kirchtürmen aufgenommen und weiter getragen ward; [...]« (Witte S. 77–78).

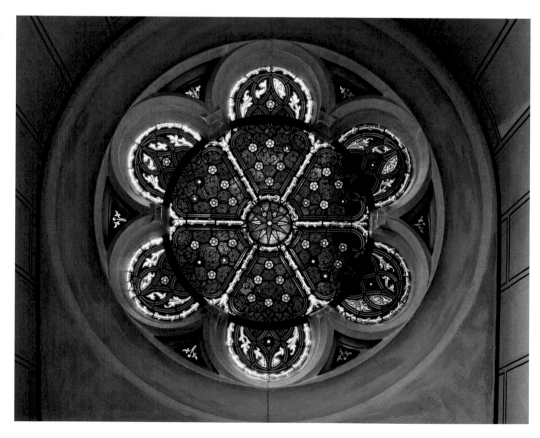

DIE SCHLOSSKIRCHE IM 20. UND 21. JAHRHUNDERT – EINE KURZE CHRONIK

1908

Mit dem Anschluss der Schlosskirche an ein elektrisches Kraftwerk wurde eine bessere Beleuchtung ihres Innenraums möglich. Nach mittelalterlichen Vorbildern fertigte man zwei radförmige Kronleuchter aus Kupfer an, die noch heute ihren Dienst tun. Doch wurden 2015 zur weiteren Verbesserung der Ausleuchtung zusätzliche Lampen angebracht.

1918

Im letzten Jahr des Ersten Weltkriegs opferte man die beiden größeren der erst 1891 von C. F. Ulrich in Apolda gegossenen drei Glocken und die Zinnpfeifen des Orgelprospekts für die Kriegswirtschaft.

1922

Am Himmelfahrtstag unterzeichneten die Vertreter von 28 evangelischen Landeskirchen Deutschlands in der Schlosskirche auf dem aus Luthers Stube herbeigeholten uralten Tisch den Vertrag über ihren Zusammenschluss zum »Deutschen Evangelischen Kirchenbund«.

1928

Als Ersatz für die im Krieg abgelieferten beiden Glocken goss das Lauchhammerwerk auf Staatskosten zwei neue.

⊲ Rundfenster mit Sechspass in der Vorhalle (um 1890)

1933

Im September tagte in Wittenberg eine »Nationalsynode«, die von der Gruppe der nationalsozialistisch eingestellten »Deutschen Christen« beherrscht wurde. Durch ein Spalier von SA-Leuten zogen die Synodalen zur Schlosskirche und wählten den schon zum preußischen Landesbischof aufgestiegenen ehemaligen Wehrkreispfarrer Ludwig Müller zum »Reichsbischof«. Müller war ein Vertrauensmann Hitlers und hatte bereits angekündigt, dass er alle »nichtarischen« Pfarrer und Kirchenbeamten aus der neuen »Reichskirche« entfernen wolle. Doch bereits am Tag seiner Wahl erschienen auf den Straßen Wittenbergs Flugblätter, die dagegen kirchlichen Widerstand ankündigten. Sie waren von den Berliner Pastoren Martin Niemöller und Dietrich Bonhoeffer im Namen des »Pfarrernotbundes« verfasst worden, dem sich in den folgenden Jahren etwa 6000 Pfarrer anschlossen. Sie verweigerten dem »Reichsbischof« die Anerkennung, so dass ihn Hitler dann fallen ließ.

1942

Alle drei Glocken mussten für die Kriegswirtschaft abgeliefert werden. Man zerschlug sie im Turm und transportierte die Stücke ab.

1944

Die angeblich wertvolle Bibliothek der »Reichsarbeitsgemeinschaft für Raumforschung« in Berlin wurde wegen der Bombenangriffe nach Wittenberg in den Gruftkeller der Schlosskirche ausgelagert. Dort standen aber die 27 hölzernen Särge mit den im Franziskanerkloster 1883 aufgefundenen Gebeinen der Wittenberger askanischen Fürstenfamilien. Um Platz zu schaffen stapelten Arbeiter die morschen Särge pietätlos in einer Ecke übereinander.

1945

In den letzten Kriegstagen dienten die Gruft und die damit verbundenen Schlosskeller einer Gruppe der Deutschen Wehrmacht als Unterstand. Nach dem Krieg fand man die Särge zerstört und Knochen aus ihnen verstreut umherliegen. Die Stadtväter ließen eine Grube in der Mitte der Gruft ausheben, die fürstlichen Gebeine hineinsammeln und mit einer Sandsteinplatte abdecken.

1960

Die staatliche Denkmalpflege der DDR bewilligte 20.000 Mark für die Reparatur der Kirchenfenster. Die westdeutschen Kirchen spendeten 18.000 Mark und 5600 kg Bronze für drei neue Glocken. Sie wurden von der Firma Schilling und Söhne in Apolda gegossen, wiegen 2667, 1629 und 1126 kg und erklingen in den Tönen H D E.

1967

Der 450. Jahrestag des Thesenanschlags, mit dem nach der Überlieferung die Reformation 1517 begann, wurde am 31. Oktober mit Gottesdiensten in der Schloss- und in der Stadtkirche festlich begangen. Etwa 500 prominente Gäste

aus der DDR, der Bundesrepublik und vielen Kirchen der Welt kamen nach Wittenberg. Es war das bedeutendste ökumenische Ereignis, das bis dahin auf dem Boden der DDR stattgefunden hatte.

1983

Luthers 500. Geburtstag nutzte die Regierung der DDR dazu, auch Touristen aus dem westlichen Ausland zum Besuch der Lutherstätten einzuladen, um Devisen einzunehmen. Die Schlosskirche wurde außen frisch verputzt und das schadhaft gewordene Mosaik des Lutherchorals »Ein feste Burg ist unser Gott« oben am Turm erneuert. Die Porzellanmanufaktur Meißen lieferte dafür 190.000 farbige Mosaiksteinchen. Zu Luthers Geburtstag am 10. November lagen an seinem Grab inmitten der vielen Kränze auch einer des Staatsratsvorsitzenden Erich Honecker und daneben einer des Bundespräsidenten Karl Carstens, ein damals ungewohntes Zeichen deutscher Eintracht! Einige Tage später kam der Kardinal Jan Willebrands, Präsident des vatikanischen »Sekretariats für die Einheit der Kirchen«, in die Schlosskirche und sprach am Grab Luthers die versöhnenden Worte: »Requiescat in pace« (Er ruhe in Frieden).

1989

In den Tagen um den 7. Oktober, als die offizielle DDR ihren 40. Jahrestag feierte, lud Pastor Friedrich Schorlemmer, Dozent am Wittenberger Predigerseminar, nach dem Beispiel der »Friedensgebete« in der Leipziger Nikolaikirche zum wöchentlichen »Gebet um Erneuerung« in die Schlosskirche ein. Schon bei der ersten Versammlung am 10. Oktober war sie überfüllt. »Eine merkwürdige Gemeinde, die sich da im Altar-

raum, in den Gängen, auf den Emporen und auch draußen auf dem Kirchplatz drängelt: Christen und Nichtchristen, Kirchenleute und SED-Genossen, brave Bürger neben auffällig gekleideten Jugendlichen.« (Propst Hans Treu) Da in den DDR-Medien keine Berichterstattung über die massenhafte »Ausreise« von DDR-Bürgern zugelassen wurde, nahm man die in der Kirche gegebenen Informationen begierig auf. Wer wollte, konnte danach selbst über Mikrofon seine Gebetswünsche für die Zukunft des Landes aussprechen und dabei am »Friedensleuchter« eine Kerze entzünden. Wegen des Massenandrangs fanden die weiteren Gebete in beiden großen Kirchen Wittenbergs statt. Am Reformationstag gingen die Teilnehmer nach dem Gebetsgottesdienst mit Kerzen zum Marktplatz und trugen die Forderung nach Erneuerung von Staat und Gesellschaft in die Öffentlichkeit. Die »friedliche Revolution« begann. Die Versammlungen wurden in den ungeheizten Kirchen bis zu den ersten freien Wahlen in der DDR im März fortgesetzt.

1992

Am Reformationstag wurde mit einem Festgottesdienst des Umbaus und der Wiedereinweihung der Kirche 100 Jahre zuvor gedacht. Bundespräsident Richard v. Weizsäcker war eingeladen und antwortete auf den von Propst Treu ausgesprochenen Dank für sein Kommen: »Was glauben Sie, wie glücklich ich bin, dass ich wieder nach Wittenberg kommen konnte!«

1994

Am Reformationstag (31. Oktober) wurde in einem Festgottesdienst die rekonstruierte Ladegast-Orgel

nach einem Jahr Bauzeit wieder eingeweiht.

1996

Die Schlosskirche wurde mit der Stadtkirche, dem Luther- und dem Melanchthonhaus sowie Luthers Geburts- und Sterbehaus in Eisleben von der UNESCO auf die Weltkulturerbeliste gesetzt.

1998

Am 3. September löste sich ein Querarm von dem Kreuz des Schlosskirchenturms und stürzte herunter. Die folgende Untersuchung der Turmspitze ergab, dass von weiteren lockeren Teilen Lebensgefahr drohte. Die 14 m hohe und 5 t schwere Spitze des Turms wurde mit einem Kran abgenommen und am Boden saniert. Ein Jahr später konnte man sie auf die gleiche Weise wieder aufsetzen. Im Dachstuhl der Kirche hatte Hausschwamm etliche Balkenköpfe zerstört. Der Dachreiter stand nicht mehr sicher und lief Gefahr, bei mehr als Windstärke 7 umzustürzen. Der Dachstuhl wurde gründlich repariert, danach das Dach mit 85.000 farbigen glasierten Biberschwänzen nach dem Vorbild von 1892 neu gedeckt.

2000

Wie eine sorgfältige Zählung ergab, besuchten im Zeitraum dieses Jahres etwas über 200.000 Menschen die Schlosskirche. Zu den Gottesdiensten kamen etwa 6300.

2002

Im August überflutete ein außergewöhnliches Hochwasser der Elbe etliche Dörfer in Wittenbergs Umgebung. Die Touristen blieben aus. Viele Wittenberger sahen mit Schauder vom Schlosskirchenturm die riesige Wasserfläche, die auch ihre Stadt bedrohte.

2009

Die Schlosskirchengemeinde feierte ihr 60-jähriges Bestehen.

Das Land Sachsen-Anhalt, die Stadt Wittenberg, die Stiftung Luthergedenkstätten, die Evangelische Kirche in Deutschland und die Union Evangelischer Kirchen vereinbarten im Zuge der Vorbereitung auf das 500-jährige Reformationsjubiläum folgenden »Ringtausch«:

Das Evangelische Predigerseminar wird aus dem Augusteum (dem Vordergebäude des Lutherhofes), seinem Domizil seit 1817, in das Schloss umziehen. Das Augusteum kann dann von der Stiftung für große Sonderausstellungen genutzt werden. Das Schloss wird für das Seminar umgebaut und saniert, damit es zukünftig folgenden neuen Zwecken dienen kann: Ein Teil des unteren Geschosses im Westflügel soll den »Besucherempfang« für die Schlosskirche bilden, von dem aus die Besucher durch einen neu zu schaffenden Durchgang in die Schlosskirche geleitet werden. Man will damit vor allem das unschöne Gedränge der Besuchergruppen in der Kirche während der Saisonzeiten vermeiden und auch für den Verkauf von Andenken einen angemessenen Ort schaffen. Im mittleren Geschoss wird die Bibliothek des Seminars ihren Platz finden. Sie soll zusammen mit anderen historisch wichtigen Buchbeständen in der Stadt eine bedeutende reformationsgeschichtliche Forschungbibliothek werden. Im oberen Geschoss entstehen Unterrichts- und Büroräume für das Seminar sowie ein Saal für die Wintergottesdienste der Schlosskirchengemeinde. Über den archäologisch ergrabenen Fundamenten des ehemaligen Südflügels des Schlosses wird ein Wohngebäude für die Vikarinnen und Vikare des Predigerseminars errichtet.

2010

Am 450. Todestag Philipp Melanchthons (19. April) fand ein Festakt in der Schlosskirche statt. Die prominentesten Gäste waren Bundeskanzlerin Angela Merkel, Ministerpräsident Wolfgang Böhmer, der Präses der Evangelischen Kirche im Rheinland, Nikolaus Schneider (zugleich Vorsitzender des Rates der Evangelischen Kirche in Deutschland), und Bischof Gerhard Ludwig Müller (Vertreter der katholischen Deutschen Bischofskonferenz). Sie ehrten Melanchthon als »einen der größten Bildungsreformer« (Merkel), als »Brückenbauer« im Streit der Konfessionen (Schneider) und als »Lehrer im Glauben und Rufer zur geistlichen Erneuerung« (Müller).

2013

Nach dem Abschluss der Arbeiten am Dachreiter, die sich aus Geldmangel über zehn Jahre hingezogen hatten, konnte endlich die aus der Mitte des 19. Jahrhunderts stammende Turmuhr dort wieder eingebaut werden. Für ihr Schlagwerk goss die Firma Rincker in Sinn (Hessen) zwei neue Bronzeglocken mit einem Gewicht von 86 und 34 kg.

Im Gottesdienst am Pfingstfest wurde die »Internationale Schlosskirchengemeinschaft« gegründet. Sie ist ein Freundeskreis all derer im In- und Ausland, die sich mit der Schlosskirche verbunden fühlen und das vielfältige geistliche Leben in ihr fördern wollen.

2015

Am 26. August wurde im Beisein von viel Prominenz aus Staat und Kirche sowie der am Umbau des Schlosses beteiligten Architekten im Rahmen einer feierlichen Grundsteinlegung je eine Zeitdokumente enthaltende Gedenkkapsel in das Mauerwerk des Schlosses und seines geplanten neuen Südflügels eingesetzt. Die Gesamtkosten des Schlossumbaus und der Sanierung der Schlosskirche wurden mit 32 Millionen Euro veranschlagt und vom Land Sachsen-Anhalt, der Bundesrepublik Deutschland und der Europäischen Union zur Verfügung gestellt.

2016

Nach fast vier Jahren sorgfältig durchgeführter Sanierungs- und Restaurierungsarbeiten, die besonders im Blick auf das Reformationsjubiläum 2017 nötig waren, ist nun für den Erntedanktag (2. Oktober) die feierliche Wiedereröffnung der Schlosskirche in Aussicht genommen worden. Der Bundespräsident Joachim Gauck, der Ministerpräsident Rainer Haseloff und der Vorsitzende des Rates der Evangelischen Kirche in Deutschland, Bischof Bedford-Strohm, haben ihre Teilnahme an dem Ereignis angekündigt. Als weiterer prominenter Gast wird Königin Margrethe II. von Dänemark erwartet. Ihr Kommen zeigt die enge Verbundenheit der dänischen Kirche mit der Wittenberger Reformation. Als sichtbares Zeichen dafür wird sie einen von ihr selbst angefertigten und mit der Lutherrose bestickten Altarbehang für die Schlosskirche mitbringen. Nach der Vollendung des Schlossumbaus wird am westlichen Rand der Altstadt ein neues kirchliches Zentrum des Lehrens, Lernens und Forschens entstanden sein.

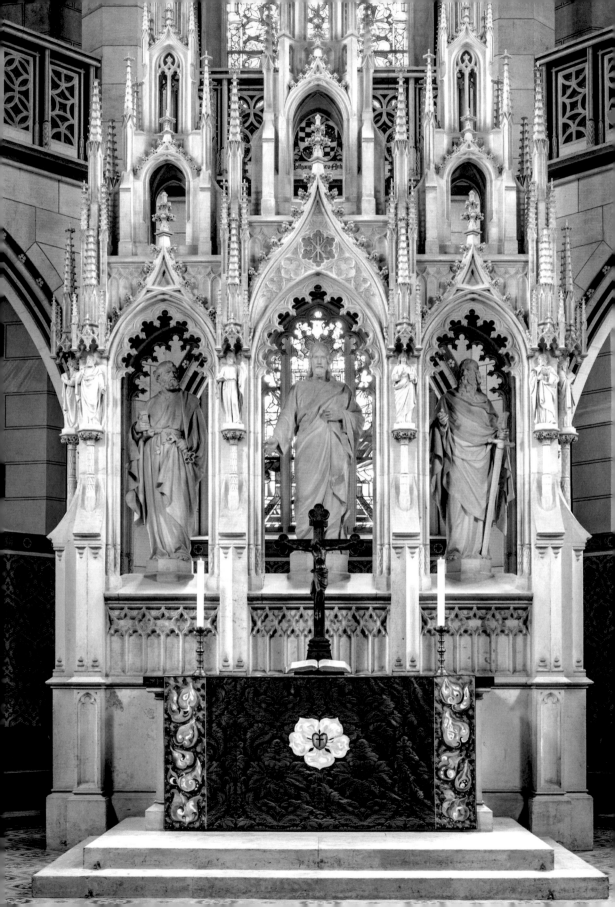

RUNDGANG DURCH DIE KIRCHE

Der Rundgang sollte mit der Be-
sichtigung der Thesentür begin-
nen, die sich außen etwa in der
Mitte der Nordfassade der Kirche
am Schlossplatz befindet. Wegen
ihrer Größe und ihres Gewichts ist
sie nicht als Eingangstür für den
normalen Besucherverkehr geeig-
net, sondern wird nur nach den
Gottesdiensten und bei besonde-
ren Gelegenheiten geöffnet.

Der »Besucherempfang« im Schloss und die Vorhalle der Kirche

Um die Kirche zu besichtigen,
geht man durch das neben ih-
rem Chor gelegene Schlosstor auf
den Schlosshof und zum mittle-
ren Eingang des Schlosses. Dort
im **»Besucherempfang«** hat man
die Möglichkeit, sich in einer Aus-
stellung über die Geschichte des
Schlosses und seiner Kirche zu in-
formieren sowie Ansichtskarten,
Tonträger und Schrifttum zu er-
werben. Von da aus führt ein neu
geschaffener **Durchgang** in die
Kirche. Seine von dem Bildhauer
Marco Flierl 2016 gestaltete Tür
zeigt vier Reiter, die den »Apoka-
lyptischen Reitern« auf dem be-
rühmten Holzschnitt Albrecht Dü-
rers von 1511 nachempfunden sind
und eine Vision vom Ende der Welt
nach dem letzten Buch der Bibel
(Offb 6) wiedergeben. Dazu sind
die ersten Worte von Luthers Lied
gesetzt: »Verleih uns Frieden gnä-
diglich, Herr Gott, zu unsern Zei-
ten ...«.
Nun gelangt man in die von
einem besonderen Netzgewölbe

überspannte **Vorhalle** der Kirche.
Sie ist dem Gedächtnis der aska-
nischen (anhaltinischen) Herzogs-
familie gewidmet, die von 1180 bis
1422 über das Wittenberger Gebiet
geherrscht hat. Etliche ihrer Grä-
ber in der ehemaligen Franziska-
nerklosterkirche wurden 1883 ar-
chäologisch untersucht und die
gefundenen Gebeine in das Kel-
lergewölbe unter dieser Vorhalle
überführt. Die Namen der Herzöge
und Kurfürsten, ihrer Frauen und
Kinder sind auf der Bronzeplatte

zu lesen, die in der Mitte des Rau-
mes auf einem Steinsockel ruht. Er
trägt die Inschrift: »Dem ruhmrei-

△ Ein Baum mit vielen Zweigen auf
der Durchgangstür zum »Besucher-
empfang« im Schloss versinnbildlicht
die weltweite Ausbreitung der refor-
matorischen Kirchen (von Marco Flierl
2016).

◁ Der Altar mit dem von Königin
Margrethe II. von Dänemark bestickten
und 2016 gestifteten Antependium

chen Geschlechte der Anhaltiner zum Andenken / gesetzt von Wilhelm II. / Deutschem Kaiser und König von Preußen im Jahre 1891.«

Eine Familie aus diesem Herzogsgeschlecht zeigen die beiden gotischen Grabplatten rechts und links an der Westwand. Sie stammen ebenfalls aus jener Franziskanerkirche. Auf der linken Platte kann man die in Sandstein gearbeiteten **Reliefbildnisse** des Kurfürsten Rudolf II. († 1370) und seiner Ehefrau Elisabeth († 1373) sehen, auf der rechten das ihrer Tochter Elisabeth († 1353). Der Kurfürst ist in voller Rüstung dargestellt. Auf seinem Schild ist das alte sächsische Herzogswappen zu sehen, über seinem Kopf, den ein Fürstenhut schmückt, befindet sich das sächsische Kurfürstenwappen mit den gekreuzten Schwertern. Die Frau neben ihm – an dem Wappen mit einem aufgerichteten und gestreiften Löwen über ihr wohl als geborene Landgräfin von Hessen erkennbar – trägt ein betont schlichtes Gewand. Als das Kloster der Franziskaner im Verlauf der Reformation aufgelöst und seine Kirche in ein Magazin umgebaut wurde, hat Melanchthon dafür gesorgt, dass die beiden Grabplatten in die Schlosskirche gebracht wurden.

Die auf der Grabplatte rechts dargestellte Tochter Rudolfs trägt eine Herzogskrone auf ihrem offenen langen Haar. Ihre Gestalt wird wie die ihrer Eltern von einem gotischen Kleeblattbogen eingerahmt, dessen Maßwerk aber reicher gestaltet ist. Die Platte stammt sicht-

▷ Grabplatte des Kurfürsten Rudolf II. († 1370) und seiner Gemahlin Elisabeth

lich aus einer anderen Bildhauerschule als die der Eltern. Die Löwen unter den Füßen der Figuren sind geläufige Symbole fürstlicher Macht auf Grabmälern jener Zeit.

Direkt unter dem Rundfenster ist eine längliche Sandsteinplatte eingemauert, die **neun weibliche Heilige** zeigt. Bei einigen von ihnen gleichen Haartracht und Gewandung auffällig derjenigen der jungen Herzogin. Sechs der Heiligen sind an ihren Attributen erkennbar: Ursula (ganz links) hat einen Pfeil, Magdalena ein Salbgefäß, Elisabeth ein Kirchenmodell, Katharina Rad und Buch, Dorothea einen Blumenkorb und Barbara einen Turm. Die Platte war sichtlich eine der Seitenwände der ursprüglichen Tumba der Herzogstochter in der Franziskanerkirche. Zwischen deren Grundmauern stieß man 2009 auf ein bis dahin noch unbekanntes Grab mit drei Skeletten. Aus den Beigaben ergab sich, dass es die Überreste Rudolfs II., seiner Frau und seiner Tochter waren. Sie wurden nicht, wie mit den schon 1883 dort gefundenen Gebeinen geschehen, in die Gruft der Schlosskirche gebracht, sondern nach sorgfältiger Untersuchung in ihrer ursprünglichen Grabstätte wieder beigesetzt. Zuvor hatte man die dort noch stehenden Umfassungsmauern der alten Franziskanerklosterkirche saniert und zum neuen »Historischen Stadtempfang« ausgebaut.

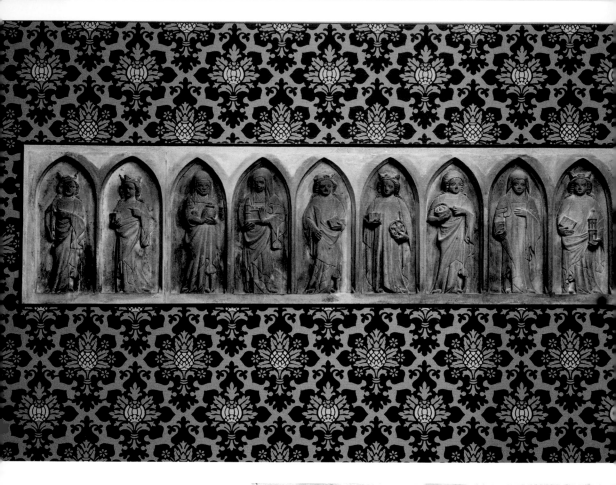

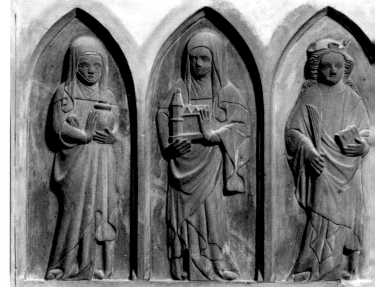

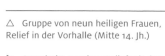 △ Gruppe von neun heiligen Frauen, Relief in der Vorhalle (Mitte 14. Jh.)

▷ Ausschnitt aus dem Relief mit den neun heiligen Frauen (Mitte 14. Jh.): Maria Magdalena (mit Salbgefäß), Elisabeth oder Hedwig (mit Kirchenmodell), Märtyrerin (mit Palmzweig und Buch)

Das Kirchenschiff und die Reformatorengräber

Geht man nun durch den **Mittelgang**, der bis zu den Stufen des Chores führt, so fällt eine Besonderheit der Wandgestaltung auf: Der Sockelbereich zeigt eine **Vorhangmalerei**, die die Illusion eines Wandteppichs mit Falten, Bordüren und Fransen hervorruft. Im Kirchenschiff ist dieser Teppich in blassem Blaugrau, Rotbraun, Grün und Gelb ausgeführt, im Chor schlichter in Rotbraun. Sein Muster besteht aus einem ornamental umrahmten Granatapfelmotiv. Diese sich unten um die ganze Innenwand ziehende Schablonenmalerei wurde 2015 nach gut erhaltenen Resten der Ausmalung von 1892 wieder hergestellt.

Links sieht man im Bereich des dritten Joches in die Nordwand eingefügt eine mit Fensteröffnungen zum Innenraum versehene steinerne **Wendeltreppe**, die zur Empore und noch höher durch das Gewölbe bis in den Dachstuhl führt. Ihr unterer Zugang ist ein spätgotisch gestaltetes Portal, dessen Türbogenfeld eine farbige **»Lutherrose«** schmückt. Sie stellt das Wappen dar, das Luther sich selbst als ein »Merkzeichen« seiner Theologie entworfen und geführt hat. Es besteht aus einer Rose mit fünf weißen Blütenblättern, deren Mitte ein rotes Herz und ein schwarzes Kreuz bilden: Als Deutung zitiert man im Zusammenhang mit diesem Wappen Luthers Ausspruch: »Des Christen Herz auf Rosen geht, wenn's mitten unterm Kreuze steht.«

▷ Blick auf die um 1890 neu gestaltete Wendeltreppe in der Nordwand

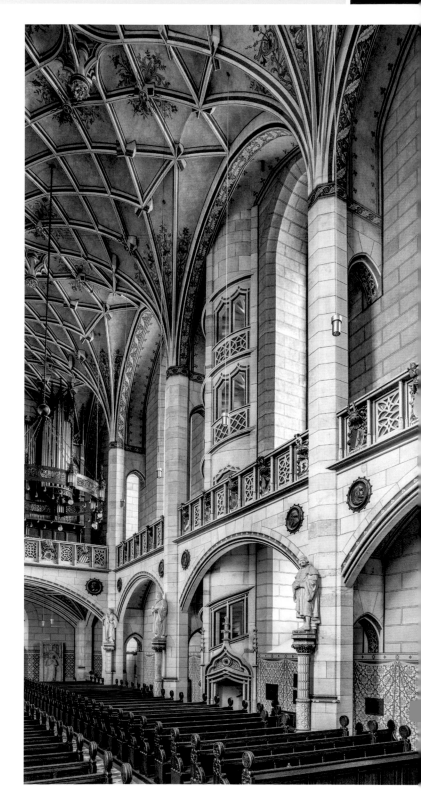

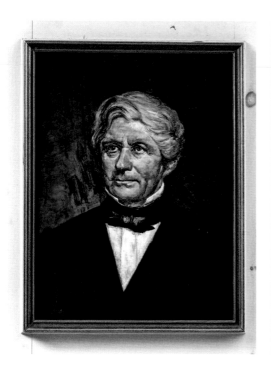

Hans Tausen
1494–1561
Dänemark

John Knox
1505–1572
Schottland

Thomas Cranmar
1489–1556
England

Olaus u. Laurentius Petri
1493–1552 u. 1499–1573
Schweden

Petrus Martyr Vermigli
1500–1562
Italien

Gaspard de Coligny
1519–1572
Frankreich

In den beiden unteren Fenstern rechts und links der Wendeltreppe sieht man 12 wie Medaillons gestaltete **Glasbildnisse europäischer Reformatoren** des 16. Jahrhunderts. Die Bildnisse wurden 1983 von der Evangelischen Kirche der Union gestiftet und sollen die im 19. Jahrhundert nur angedeutete, in ganz Europa spürbare Wirkung der Reformation stärker zum Ausdruck bringen. Sie sind ein Werk der Malerin und Grafikerin Renate Brömme in Halle, die sich dabei an historischen Vorbildern orientiert und der »Grisaillemalerei« (d. h. vorwiegend grauer Färbung) bedient hat, um ihre Arbeit von der üppigen Farbgebung in den anderen Fenstern abzusetzen.

An der Südwand gegenüber der Wendeltreppe erinnert ein kleineres Porträt an **Johann Hinrich Wichern** (1808–81), das der Maler Erich Viehweger 1972 nach einer Vorlage geschaffen hat. Wichern war studierter Theologe und wirkte als Sonntagsschullehrer in Hamburg. Bei Besuchen in den Wohnungen der Eltern seiner Schüler lernte er das von der industriellen Revolution erzeugte Massenelend kennen und suchte ihm abzuhelfen. 1848 folgte er einer Einladung zum »Wittenberger Kirchentag«, dessen Teilnehmer sich zahlreich in der Schlosskirche versammelten. Hier rief er in einer flammenden Rede zu einer neuen Reformation durch »innere Mission« auf. Mit der Tat der »rettenden Liebe« müsse die Kirche der von der materiellen Not verursachten Entchristlichung des Volkes entgegenwirken. Die Versammlung stimmte ihm begeistert zu, die »Innere Mission« wurde gegründet. Als selb-

ständiger Verein entfaltete sie eine umfangreiche Tätigkeit für Hilfsbedürftige. 1957 vereinigte sie sich mit dem 1945 gegründeten kirchlichen »Hilfswerk« zum »Diakonischen Werk« der Evangelischen Kirche in Deutschland.

An der gleichen Wand befinden sich ein Joch weiter zwei große **Ganzfigurengemälde**. Das linke zeigt **Luther** im Professorentalar, das rechte **Melanchthon** im Pelzrock. Es sind Kopien von Werken Cranachs d. J., die als Ersatz für zwei 1760 verbrannte Originale in die Kirche gelangten.

Etwa in der Mitte der Kirche befindet sich rechts unter der Kanzel das **Grab Luthers**, links am Pfeiler gegenüber das **Grab Melanchthons**. Die eigentlichen Grabstätten dieser beiden bekanntesten Wittenberger Reformatoren sind etwa 2 m tief im Fußboden und nicht zugänglich. Über ihnen erheben sich seit 1892 kniehohe Sandsteinsockel, auf denen die

△ Johann Hinrich Wichern, Begründer der Inneren Mission, Gemälde von Erich Viehweger 1972 nach einer historischen Vorlage

OPÄISCHER REFORMATOREN

RECHTES FENSTER

Michael Agricola
um 1510–1557
Finnland

Leonhard Stöckel
1510–1560
Slowakei

Johann Laski
1499–1560
aus Polen

Johann Augusta
1500–1572
Böhmen

Johann Honter
1498–1549
Siebenbürgen

Matthias Devai
1500–1545
Ungarn

kleinen aus dem 16. Jahrhundert stammenden originalen Bronzegrabplatten mit den lateinischen Inschriften befestigt sind. Die **Inschrift auf Luthers Grab** lautet übersetzt:

»Hier ist der Leib Martin Luthers, des Doktors der heiligen Theologie, begraben. Er starb im Jahre Christi 1546 am 18. Februar in seiner Vaterstadt Eisleben im Alter von 63 Jahren, 2 Monaten, 10 Tagen.«

Luthers Leichnam wurde von Eisleben nach Wittenberg überführt und vier Tage nach seinem Tod hier beigesetzt. Damals gab sein Landesherr Kurfürst Johann Friedrich der Großmütige ein **Bronzeepitaph** in Auftrag, das den Reformator nach einem Holzschnitt Cranachs d. Ä. in Lebensgröße abbildete. Als es aber um 1548 von Heinrich Ziegler d. J. in Erfurt gegossen worden war, gelangte es wegen der Folgen des Schmalkaldischen Krieges (1546/47) nicht in die Wittenberger Schlosskirche,

sondern nach Zwischenstationen 1571 endgültig in die Stadtkirche von Jena. Erst 1892 stellte man von ihm eine **Bronzekopie** für Wittenberg her und brachte sie an der Wand neben Luthers Grab an. Sie wurde von dem Evangelischen Predigerseminar in Rehburg-Loccum bei Hannover gestiftet. Die lateinische **Inschrift des Epitaphs** lautet übersetzt (Rogge S. 381):

»Im Jahre 1546 am 18. Februar wurde heimgerufen aus diesem vergänglichen Leben der sehr ehrwürdige Martin Luther, Doktor der Theologie, der noch im Sterben mit Festigkeit bezeugt hat, es sei die wahre und für die Kirche (heils)notwendige Lehre, die er gelehrt habe, und seine Seele Gott befahl im Glauben an unsern Herrn Jesus Christus. Er starb im Alter von 63 Jahren, nachdem er die Gemeinde Gottes in dieser Stadt mehr als 30 Jahre gewissenhaft und erfolgreich erbaut hat. Sein Leib aber liegt hier begraben. Jesa-

ja 52: Wie lieblich sind die Füße derer, die den Frieden predigen.«

Sowohl das Epitaph als auch die kleine Platte über dem Grab geben Luthers Alter mit 63 Jahren an. Das stimmt nicht mit seinen sonst angegebenen Lebensdaten (10. November 1483–18. Februar 1546) überein, aus denen sich nur ein Alter von 62 Jahren, 3 Monaten und – je nach Zählweise – zehn Tagen errechnen lässt. Für Luthers Geburtsdatum gibt es keine zuverlässige Urkunde. Erst nach seinem Tod hat Melanchthon das heute allgemein angenommene Datum bei des Reformators Geschwistern erfragt. Es sind aber Zweifel geblieben, ob es nicht 1482 war, wovon die Grabplatten auszugehen scheinen.

△ Johann Augusta, Bischof der Böhmischen Brüder, Glasbild von Renate Brömme 1983 nach einer historischen Vorlage

△ Oben: Tumba mit Bronzeplatte über dem Grab Luthers (um 1560?)

△ Unten: Tumba mit Bronzeplatte über dem Grab Melanchthons (bald nach 1560)

Nicht sicher verbürgt ist auch folgende Überlieferung: Als der streng an der Römischen Kirche festhaltende Kaiser Karl V. (1519–1556) im schon erwähnten Schmalkaldischen Krieg 1547 die Truppen Johann Friedrichs besiegt hatte und Wittenberg ihm die Tore öffnen musste, soll er die Schlosskirche und das Grab Luthers besichtigt haben. Dabei forderte sein spanischer General Fernando Alba, man möge doch den Leichnam des »Erzketzers« verbrennen und seine Asche in die Elbe streuen. Das habe der Kaiser von sich

gewiesen mit den Worten: »Ich führe keinen Krieg mit Toten, ich habe genug mit den Lebenden zu schaffen!« Später entstand das dieser Erzählung entgegengesetzte Gerücht, Luthers Grab sei leer, weil treue Anhänger seinen Leichnam vor jener Übergabe der Stadt an einem geheimen Ort versteckt hätten, dessen Kenntnis dann verloren gegangen sei. Bei der Untersuchung der Fundamente der Kirche am Ende des 19. Jahrhunderts kam dieses Gerücht erneut auf. Um ihm auf den Grund zu gehen, öffneten der Regierungsbaumeister Paul Groth und der Maurerpolier Heinrich Römhild am 14. Februar 1892 (an einem Sonntag) heimlich Luthers Grab und suchten nach seinen Gebeinen. In 2 m Tiefe stießen sie auf den eingedrückten Sarg, der einst aus Holz und Zinn bestanden hatte. Sie stellten fest, dass »die Gebeine Luthers noch ziemlich gut erhalten sind«. Danach schlossen sie das Grab wieder und bewahrten fünf Jahre darüber Stillschweigen, denn sie hatten mit Strafe zu rechnen. Dann wagte es Römhild, dem Evangelischen Oberkirchenrat in Berlin einen schriftlichen Bericht zu geben, durch den die heimliche Aktion bekannt geworden ist. Von Bestrafung sah man ab.

Die **Inschrift auf Melanchthons Grab** lautet übersetzt: »Hier ist der Leib des ehrwürdigen Herrn Philipp Melanchthon begraben. Er starb im Jahre Christi 1560 am 19. April in dieser Stadt im Alter von 63 Jahren, 2 Monaten, 2 Tagen.«

Diese Grabschrift erwähnt keinen Doktortitel, weil Melanchthon keinen Wert auf ihn legte. Er blieb

▷ Bronzeepitaph Martin Luthers († 1546), 1892 gestifteter Nachguss des Originals von 1548 in der Stadtkirche Jena

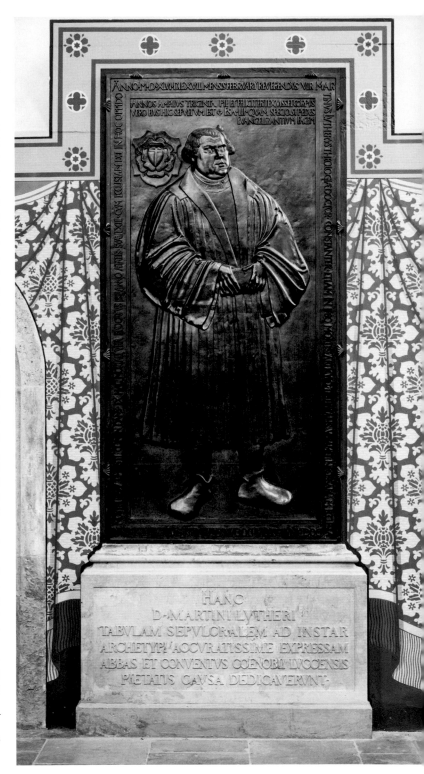

HENNINGO GODEN HAVELBERGENSI IVRECONSVLTORVM
SVÆÆTATIS FACILE PRINCIPI HVIVS ECCLESIÆ PRÆPOSITO AC BE
ATÆ MARIÆ ERPHVRDIENSIS, SCHOLASTICO CANONICOQ· EXCRE
MAVETATE SED FLORENTIBVS HONORIBVS ANNO CHRI M·D·XCI
.....AR FEBRVARII HIC, VITA FVNCTO SEPVLTOQ· MAER.....
M..ER IVRECONSVLTVS CATHEDRALIS HILDESHEDIEN....
....PRÆNOMINATÆ ERPHVRDIENSIS ECCLESIARV....
.ONICVS EIVS VLTIMÆ VOLVNTATIS PRIMARIVS....
.AT.ONO OPTIME MERITO GRATI FVDINVS ERE....

zeitlebens Magister der »Artistischen Fakultät«, die keinen Doktorgrad verlieh. In ihr hatten sich die Studenten die philosophischen Grundkenntnisse anzueignen, bevor sie ihr Studium in der medizinischen, juristischen oder theologischen Fakultät fortsetzen und gegebenenfalls den Doktorgrad erwerben konnten. Obwohl er nur Magister war, verfasste Melanch-

thon grundlegende theologische Werke, denen Luther hohe Anerkennung gezollt hat. Als begnadeter Pädagoge förderte er unermüdlich die Verbindung des Glaubens mit Bildung und Wissenschaft. Sein Leben und Wirken schildert ein lateinisches Gedicht seines Freundes Joachim Camerarius auf zwei **Bronzeplatten an der Wand** neben dem Grab.

An der Südwand gegenüber befinden sich neben der schon erwähnten Kopie des Lutherepitaphs

△ Bronzetafel vom ehemaligen Grabstein des Juristen Matthäus Wesenbeck († 1586)

◁ Epitaph des Propstes Henning Göde († 1521; von Hans Vischer?)

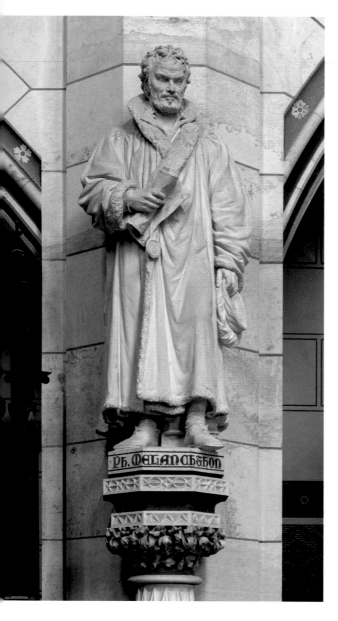

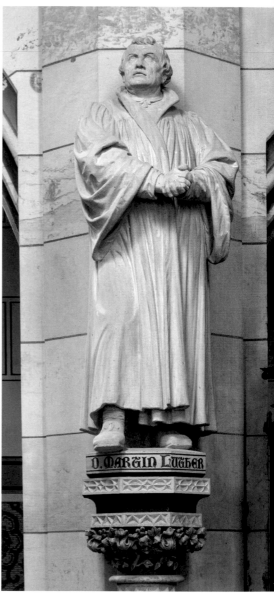

noch zwei sehenswerte **Bronze-epitaphe** von Professoren des 16. Jahrhunderts. Das eine wurde für den zu seiner Zeit berühmten Juristen und letzten katholischen Propst der Schlosskirche, **Henning**

Göde († 1521) gestiftet. Es ist ein unsigniertes, aber hervorragendes Werk der Frührenaissance aus der Nürnberger Vischerwerkstatt. Auf ihm sieht man die in den Himmel erhobene Maria, der Gottvater

und der Sohn Jesus die himmlische Krone verleihen. Ein Holzschnitt Albrecht Dürers diente dem Künstler als Vorlage. Unten links hat er die kniende Gestalt des Propstes und die des Evangelisten Johan-

△ Statue des Philipp Melanchthon (Kalkstein; um 1890 von Geyer)

△ Statue des Martin Luther (Kalkstein; um 1890 von Riesch)

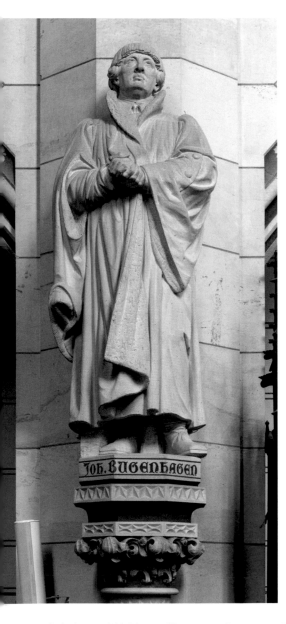

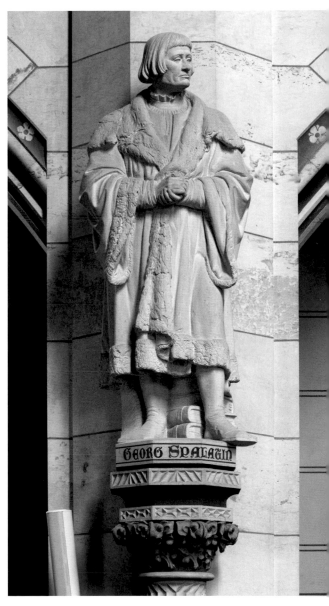

nes (mit dem Kelch) hinzugefügt. Das schon barocke Formen aufweisende Bronzeepitaph daneben erinnert an den einst berühmten Juristen **Matthäus Wesenbeck** († 1586). Es zeigt sein Wappen un-

ter einem von »Harpyien« (mythischen Verfolgerinnen unbestrafter Rechtsbrecher) getragenen Triumphbogen, umgeben von einer Fülle symbolischer Gestalten. Noch sechs schlichtere **Bronzeplatten**

an der Nordwand mit lateinischen Inschriften, in Augenhöhe angebracht zwischen der Wendeltreppe und der Thesentür, erinnern an Professoren der Universität, die im Boden der Kirche begraben liegen.

△ Statue des Johann Bugenhagen
(Kalkstein; um 1890 von Brodwolf)

△ Statue des Georg Spalatin
(Kalkstein; um 1890 von Gomanski)

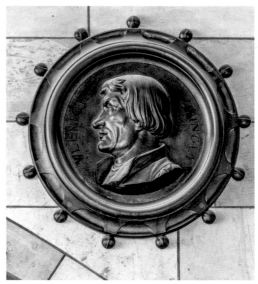

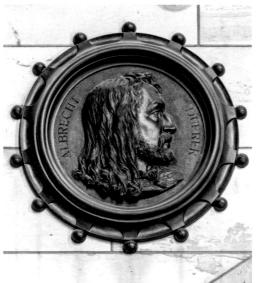

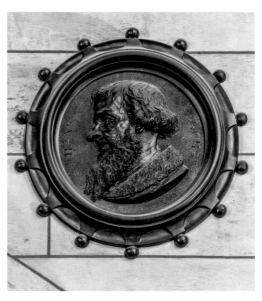

Die Reformatorenstandbilder, die Medaillons und die Wappen

Auf dem ganzen Weg von der Vorhalle bis zum Altar geht man zwischen zwei Reihen von **Reformatoren** hindurch, die auf reich gestalteten Säulenpostamenten vor den Pfeilern stehen. Der Weg endet vor dem Altar mit den Figu-

△ Bronzebild am westlichen Emporenbogen (um 1890): Johann Calvin

△ Bronzebild am mittleren nördlichen Emporenbogen (um 1890): Albrecht Dürer

△ Bronzebild am westlichen Emporenbogen (um 1890): Ulrich Zwingli

△ Bronzebild am mittleren nördlichen Emporenbogen (um 1890): Hans Sachs

Die Adelswappen an der Empore

Philipp Landgr. v. Heßen	Wolfgang Fürst v. Anhalt	Friedr. III. Kurf. v. Sachsen
PFEILER	ALTAR	PFEILER
Joachim II. Kurf. v. Brandenbg. Georg Markgr. v. Brandenbg. Albrecht Herz. in Preußen		Gustav König v. Schweden Heinr. D. Fr. Herz. v. Sachsen Christian II. König v. Dänemk.
PFEILER		PFEILER
Ernst Herz. v. Braunschw.L. Philipp III. Graf v. Nassau Joh. Hein. Gr. V. Schwarzbg. Georg Ernst Grf. v. Heñebg. Albrecht Graf v. Mansfld.		Heinr.V. Herz. v. Mecklenbg. Ulrich Herz.v. Württemberg Barnim Herzog v. Pommern Ludwig Grf. v. Stolberg Ludg. Grf v. Oettingen
PFEILER		PFEILER MIT KANZEL
Georg II. Graf v. Wertheim Edzard Graf v. Ostfriesld. Degenhard v. Pfeffinger Haubold von Einsiedel Bernhard v. Hirschfeld		Hermann Graf von Wied Fabian von Feilitzsch Anarch v. Wildenfels Johann von Dolzigk Bastian von Kötteritz
PFEILER		PFEILER
Eberhard v.d. Tann Johann v. Rietesel Johann v. Löser Bernhard v. Mila Michael v.d. Straßen		Hans von der Planitz Asso von Kram Georg von Polenz Hans von Minkwitz Hans von Taubenheim
PFEILER		PFEILER
Asmus von Spiegel Hartmuth v. Kronberg Hans von Berlepsch Justinian Holzhausen		Joachim von Pappenheim Caspar von Köckeritz Hans von Rechenberg Dietrich von Maltzan
PFEILER	ORGELEMPORE	PFEILER

Johann von Schwarzenbg.	Georg von Frundsberg	Ulrich von Hutten	Franz von Sickingen	Sylvester von Schauenbg.

Die originale Schreibweise der Namen unter den Wappen ist mit den verwendeten Abkürzungen beibehalten worden
(Braunschw.L. = Braunschweig-Lüneburg; Schwarzbg. = Schwarzburg; Schwarzenbg. = Schwarzenberg; Henebg. = Henneberg; Schauenbg. = Schauenburg).

ren Jesu und der Apostel Petrus und Paulus. Damit ist zum Ausdruck gebracht, dass die Reformatoren die Kirche von später in ihr eingerissenen Missständen befreien und zum ursprünglichen Glauben Jesu und seiner Apostel zu-

rückführen wollten. Luther ist ganz vorn am Chorraum rechts in der Haltung des Bekenners auf dem Reichstag von Worms 1521 dargestellt, ihm gegenüber Melanchthon mit einer Schriftrolle, die das wesentlich von ihm während des

Augsburger Reichstags 1530 verfasste Bekenntnis der Evangelischen darstellt.

An wichtige Vorkämpfer, Prediger und Förderer der Reformation erinnern die 22 **Bronzemedaillons** in den Zwickeln der Emporenbö-

gen. Ihre Namen und Plätze las-
sen sich wie die der Reformatoren
aus der beigegebenen Übersicht
auf der letzten Seite entnehmen.
An der Emporenbrüstung erin-
nern zusätzlich **52 Adelswappen,**
die aus Kalkstein gemeißelt und in
den heraldischen Farben bemalt
sind, an Könige, Herzöge, Grafen
und Ritter (Übersicht S. 63), ohne
deren machtvolle Unterstützung
die Reformation kaum durchführ-
bar gewesen wäre. Wie große Teile
des Adels haben auch die Bürger
vieler Städte die kirchliche Erneu-
erungsbewegung begrüßt und un-
terstützt. Um das anschaulich zu
machen, wurden um 1890 im da-
maligen »Königlichen Institut für
Glasmalerei« in Berlin die **Wap-
pen von 198 ausgewählten deut-
schen Städten** angefertigt, die in
der Reformationszeit eine beson-
dere Rolle gespielt haben. Sie wur-
den in die Seitenfenster der Kirche
eingesetzt. Zwar sind durch den
Krieg und Vandalismus etwa 70
der Stadtwappen zerstört worden,
doch ist es den Glaswerkstätten F.
Schneemelcher in Quedlinburg in
den letzten Jahren gelungen, die
fehlenden Wappen wieder herzu-
stellen und 180 von ihnen so, wie
sie ursprünglich angeordnet wa-
ren, wieder einzusetzen.

Das Gewölbe

Beim Neubau des 22 m hohen Ge-
wölbes um 1890 hielt man sich an
Fundstücke vom alten 1760 zer-
störten Gewölbe und an weitere
spätgotische Vorbilder in Ober-
sachsen. Die Gewölberippen tre-

▷ Das um 1890 nach spätgotischen
Vorbildern neu erbaute und bemalte
Netzgewölbe mit »überschießenden
Rippen«

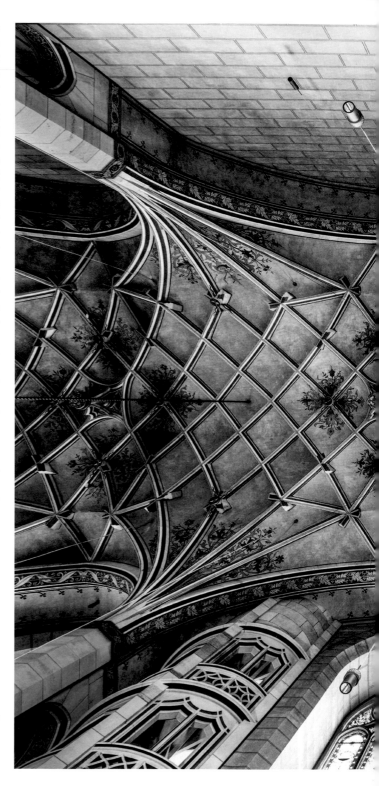

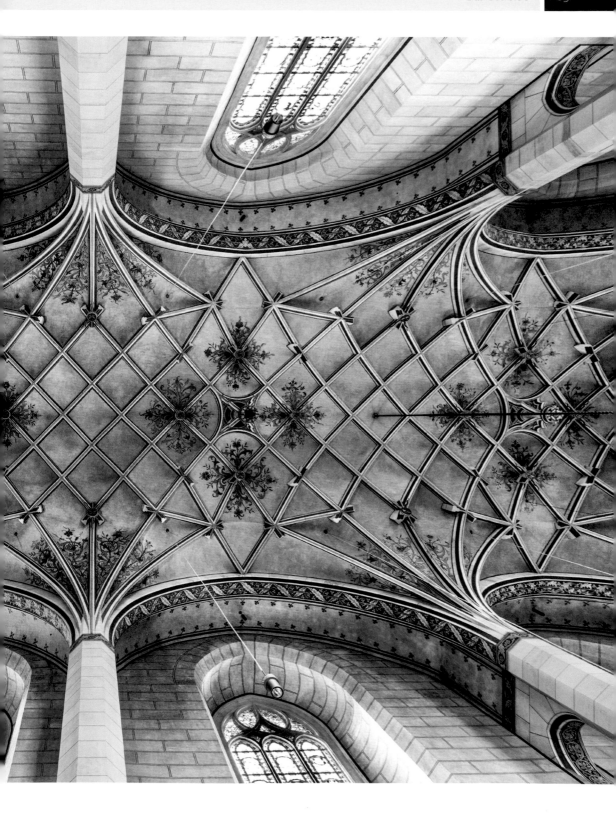

Die Kanzel, das Fürstengestühl und das Taufbecken

In dem Raum zwischen den Reformatorengräbern und dem Chor befinden sich die **Kanzel** und das **»Fürstengestühl«.** Diese Schnitzwerke wurden nach Entwürfen des Baumeisters Friedrich Adler unter der Leitung des Wittenberger Holzbildhauers Wilhelm Lober aus Eiche gefertigt. Für die Kanzel diente die in der spätgotischen Annenkirche von Annaberg im Erzgebirge als Vorbild. An die Stelle der Heiligendarstellungen dort sind aber hier die sitzenden Gestalten der Evangelisten Matthäus, Markus, Lukas und Johannes mit ihren Symbolen Engel, Löwe, Stier und Adler getreten. Darunter hat man die Wappen der vier wichtigsten Lutherstädte – Eisleben, Erfurt, Wittenberg und Worms – angebracht. Der große Schalldeckel über der Kanzel soll die Akustik verbessern und zeigt Ähnlichkeit mit der Turmspitze.

Das **zweiteilige Fürstengestühl**, so genannt, weil es von den deutschen Fürsten evangelischen Bekenntnisses 1892 gestiftet wurde, hat nach dem Vorbild gotischer Chorgestühle eine hohe Rückwand und von ihr gehaltene Baldachine über seinen 22 Sitzen. In der Rückenlehne eines jeden Sitzes ist nach der Rangordnung jeweils das Wappen des Regenten angebracht, der den Platz einnehmen sollte. Für den Kaiser wurde ein besonderer mit zwei Adlern, Wappen und Standarten gekennzeichneter **»Kaiserstuhl«** geschaffen. Seine Aufstellung in der Nähe des Altars macht die enge Verknüpfung von »Thron und Altar«, d.h. von Staat und Kirche in der wilhelminischen Zeit sichtbar. Tatsächlich haben die Regenten nur am Reformationstag 1892 dort gesessen und das »evangelische Reich« repräsentiert.

ten oben aus den Pfeilern aus und überspannen den Raum in Reihungen als dichtes Netz. An vielen ihrer Kreuzungspunkte sind sie zur Belebung des Anblicks »überschießend« gestaltet. Wo sie auf

die Jochmitten zugehen, laufen sie frei in die sechs großen Schlusssteine. Den Schlussstein über dem Chor schmückt eine Taube als Symbol des Heiligen Geistes, den über den Reformatorengräbern die Lutherrose, die übrigen zeigen Blütenmotive. Die Gewölbekappen an den Pfeilern und rund um die Schlusssteine sind nach spätgotischen Vorbildern mit Blumen- und Pflanzenmotiven bemalt, die Rippenprofile mit Blau, Rot und Gelb hervorgehoben.

△ Der Evangelist Matthäus an der Kanzel (von R. Toberentz und W. Lober um 1890)

▷ Der mittlere Teil des Fürstengestühls auf der Südseite mit Wappen von deutschen Bundesstaaten (1892)

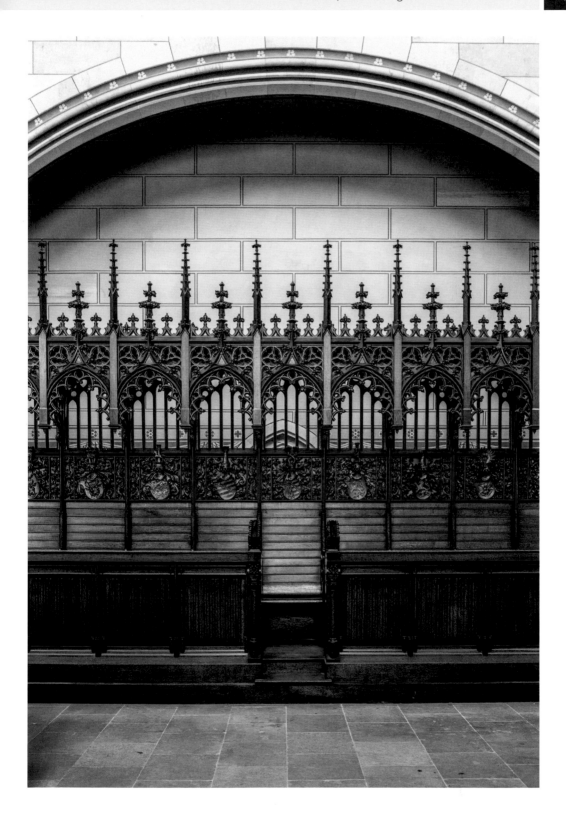

Vor den Stufen zum Chorraum steht in der Mitte ein kleines, sechsseitiges, eisernes **Taufbecken**. Der preußische König Friedrich Wilhelm III. hat es der Kirche geschenkt, nachdem sie ab 1826 auch von der Wittenberger Militärgemeinde genutzt wurde. Oben sind rund um die Taufschale eingegossen die Worte Jesu zu lesen: »Lasset die Kindlein zu mir kommen und wehret ihnen nicht. Wer da glaubet und getauft wird, der wird selig werden.« (Mk 10, 14; 16, 16) Die Reliefs an den Seiten zeigen Engel in antiken Gewändern, welche die Kinder zu Jesus führen. Rings um den Ständer des Beckens stehen drei Frauen, die mit den Symbolen Kelch, Kind und Anker die biblischen Tugenden Glaube, Liebe und Hoffnung verkörpern (nach 1. Kor 13). Die Fische inmitten von Wasserwellen ganz unten am Fuß können als Hinweis darauf verstanden werden, dass Jesus unter den Fischern am See Genezareth seine ersten Anhänger gewann und sie zu »Menschenfischern« berief (vgl. Mk 1, 17). Dort nennt auch eine Inschrift Entstehungsjahr und -ort des Taufbeckens: »Königliche Eisengießerei bei Berlin 1832.« Sein Entwurf wird Karl Friedrich Schinkel zugeschrieben. Ihm ist es gelungen, »[...] aus gotischem und klassischem Geist heraus einen neuen, für seine Zeit idealen Stil zu schaffen« (Harksen, Schlosskirche S. 12).

Die Chorfenster

Die Glasmalerei der drei **Fenster des Chorabschlusses** hinter dem Altar stellt innerhalb einer reichen ornamentalen Umrahmung die biblischen Geschichten der großen christlichen Feste Weihnachten, Karfreitag, Ostern und Pfingsten

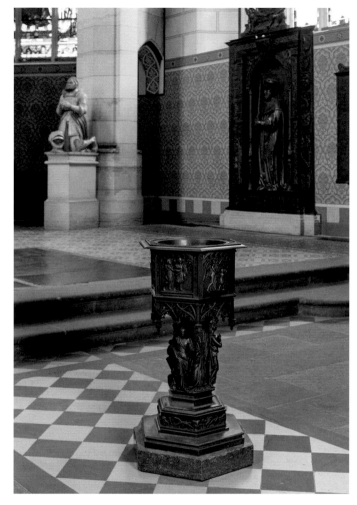

dar. Im **linken Fenster** sieht man oben Maria mit dem Kind, umgeben von Engeln und Hirten (Lk 2), unten die »Drei Könige« aus dem Osten, die das Kind beschenken (Mt 2, 1–2). Das **mittlere Fenster** zeigt oben den Kreuzestod Jesu, hinter dem eine sich verdunkelnde Flusslandschaft sichtbar wird (Mt 27, 45–56). Direkt unter dem Kreuz stehen die Worte: »Allein durch den Glauben.« Sie sind dem Römerbrief des Apostels Paulus (3, 28) entnommen. Den ganzen Vers kann man im Fenster direkt über dem Windfang der Thesentür lesen. Er vermittelte Luther den

Grundgedanken zu seiner Theologie: Nur durch den Glauben an die erlösende Kraft des Kreuzestodes Jesu empfängt der Mensch Gottes Vergebung, Leben und Seligkeit. Das **rechte Fenster** zeigt oben den auferstandenen Jesus über seinem Grab mit den vom Schreck betäub-

△ Taufbecken, vermutlich nach Entwurf von Karl Friedrich Schinkel, Berliner Eisenguss, 1832

◁ Allegorische Figur am Taufbecken: die Liebe

ten Wächtern (Mt 28, 1-10), unten die Sendung des Heiligen Geistes zu den Aposteln am Pfingsttage (Apg 2, 1-13). Im **unteren Fenster** hinter dem Altar halten zwei Engel eine Tafel, auf der die wichtigsten Jahreszahlen und Ereignisse aus der Geschichte der Schlosskirche verzeichnet sind.

Die Entwürfe zu den Chorfenstern wurden von den Malern Willy Döring und Moritz Ehrlich in enger Anlehnung an Dürers Kupferstiche vor allem in seiner »Kleinen Passion« angefertigt und im Berliner Institut für Glasmalerei bis 1891 ausgeführt.

△ Betender Engel im linken oberen Chorfenster (1891)

▷ Links: Oberes Chorfenster: Anbetung des Jesuskindes (1891, nach Dürer)

▷ Mitte: Mittleres Chorfenster: Kreuzestod Jesu (1891; nach einem Gemälde Dürers)

▷ Rechts: Rechtes oberes Chorfenster: Auferstehung Jesu (1891; nach einem Holzschnitt Dürers)

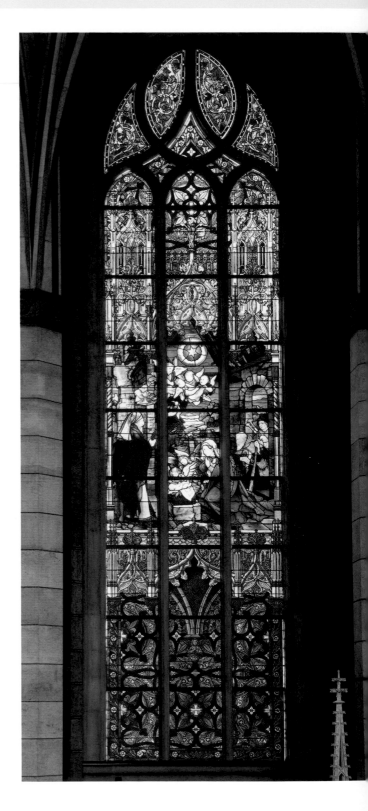

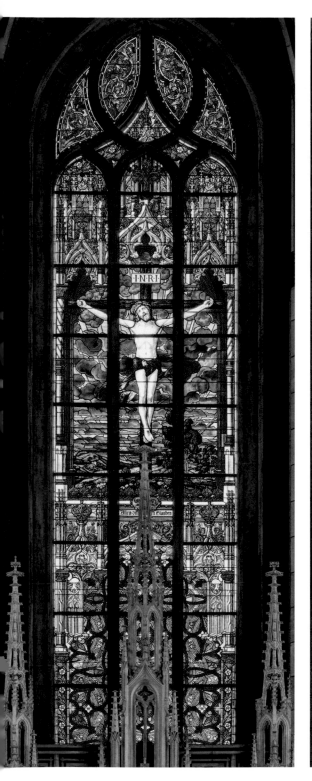

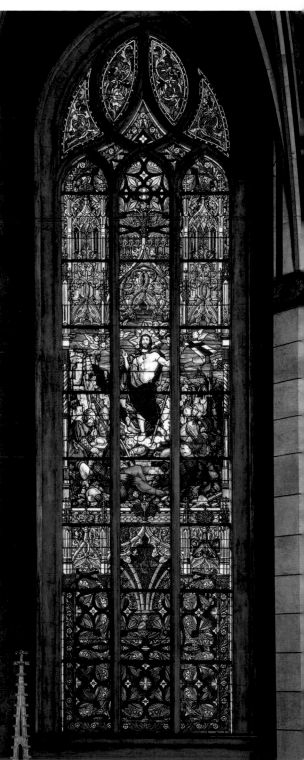

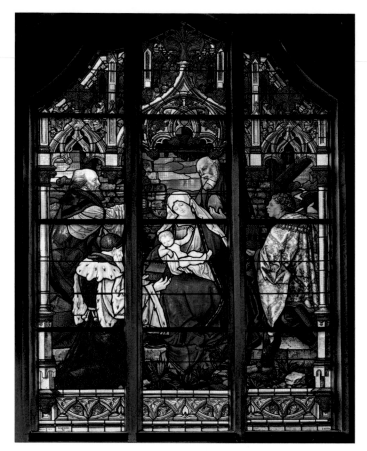

Der Altar und die Grabdenkmäler der Kurfürsten

Den Chorraum beherrscht der 11 m hohe neugotische **Altar**. Seine zarteren Teile sind aus französischem Kalkstein. Hinter der Altarmensa mit dem von einem Tiroler Meister um 1890 geschnitzten Kruzifix erheben sich drei hohe Kielbögen, die drei vielfach durchbrochene Tabernakeltürme tragen. Wie bei der Kanzel und dem Fürstengestühl erdrückt auch hier den Betrachter fast die Fülle der gotischen Zierformen. In den unteren Kielbögen stehen drei große Skulpturen: in der Mitte **Jesus**; links **Petrus** mit dem Schlüssel, dem Zeichen der Vollmacht, die Sünden zu vergeben; rechts **Paulus** mit dem Schwert. Es zeigt an, dass er einst mit einem Schwert hingerichtet worden sein soll. Der Berliner Bildhauer Gerhard Janensch hat hier den barmherzigen Jesus dargestellt, der die »Mühseligen und Beladenen« zu sich einlädt (Mt 11, 28). Die Figuren des Petrus und Paulus von Carl Dorn folgen einem sehr konventionellen Typus. Von den acht **kleinen Apostelfiguren** an den Bogenpfeilern, die Richard Grüttner geschaffen hat, lassen sich die an der Vorderseite nach ihren Attributen (von l. nach r.) als Matthäus (Beil), Jakobus d. Ä. (Kreuzstab), Johannes (Kelch), Judas Thaddäus (Keule) und Thomas (Winkelmaß) bestimmen. Beispiel-

△ Fenster im Chor unten links: Anbetung des Jesuskindes durch die »Heiligen drei Könige«

◁ Bronzegrabplatten der Kurfürsten Friedrich († 1525; links) und Johann († 1532) vor dem Altar (Vischerwerkstatt Nürnberg)

▷ Blick zum Chor mit dem Altar von 1890

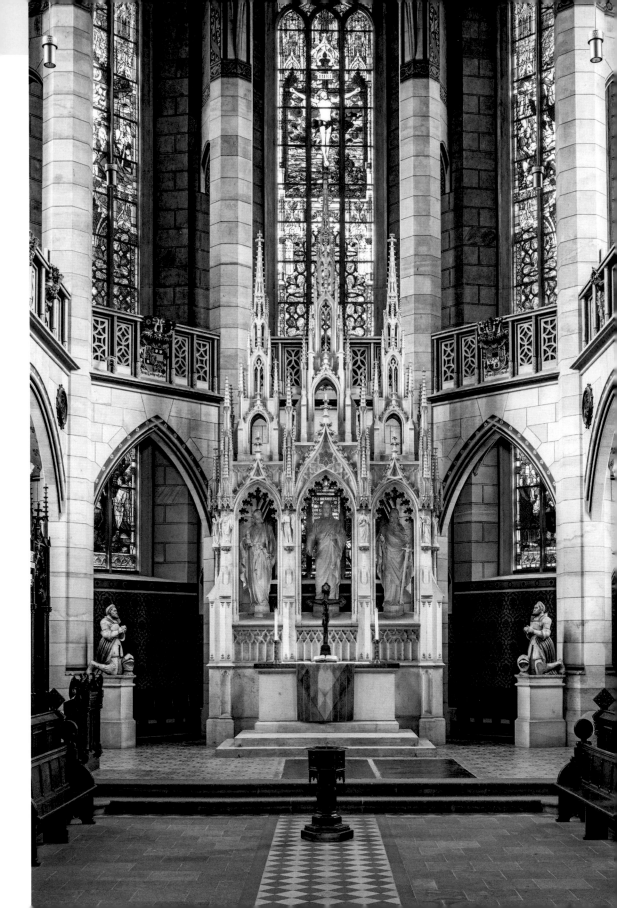

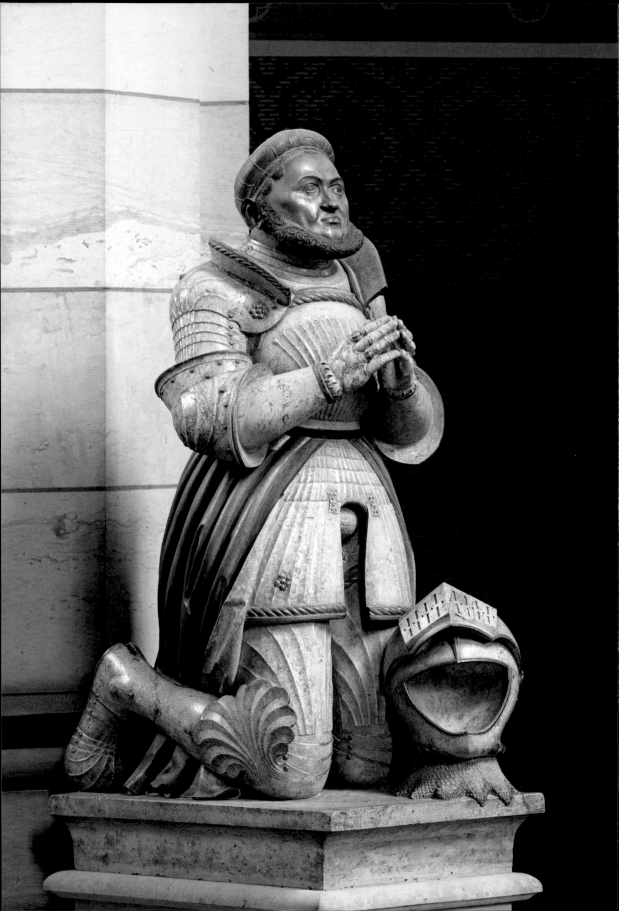

gebend für das ganze Werk war das berühmte Sebaldusgrab Peter Vischers d. Ä. († 1529) in Nürnberg (Steffens S. 101).

Im Chorraum erinnern mehrere originale **Grabdenkmäler** des 16. Jahrhunderts an den Kurfürsten Friedrich († 1525) und seinen Bruder Johann († 1532). Beide ruhen in einer seit langem unzugänglichen Gruft unter dem Chorraum. Vor dem Altar befinden sich im Fußboden ihre **Bronzeplatten,** jeweils mit dem kursächsischen Wappen und einer lateinischen Inschrift geschmückt. Die beiden **knienden Ritter** links und rechts vom Altar stellen Friedrich (l.) und Johann dar. Ein unbekannter Bildhauer hat sie vermutlich nach Entwürfen Cranachs wohl schon um 1519/20 aus einem Marmor unbekannter Herkunft als damals in Sachsen noch sehr seltene Freiplastiken geschaffen. An den Seitenwänden des Chores erhebt sich zusätzlich für jeden der beiden Fürsten ein etwa 4 m hohes Bronzeepitaph. **Friedrichs Epitaph** an der linken Seite gilt als »eines der edelsten Werke deutscher Frührenaissance« (Harksen, Schlosskirche S. 20). Es zeigt ihn im Kurfürstenornat mit dem Schwert des Erzmarschalls, umrahmt von einem Renaissancebogen mit schlanken kannelierten Säulen. Der als Hintergrund einziselierte Vorhang mit Granatapfelmuster spielt auf die Fürsorge des Fürsten für sein Volk an. Seitlich sieht man Rankenwerk, aus dem phantastische Gesichter hervorblicken, in den Bogenzwickeln »Wilde Männer« im Kampf mit Ungeheuern, unten Putten, die mit Büffeln spielen. Die Spitze des Epitaphs bilden zwei Putten, die eine Tafel vorzeigen, auf welcher der auch von Friedrich bejahte Wahlspruch der Reformation zu lesen ist: »VER-

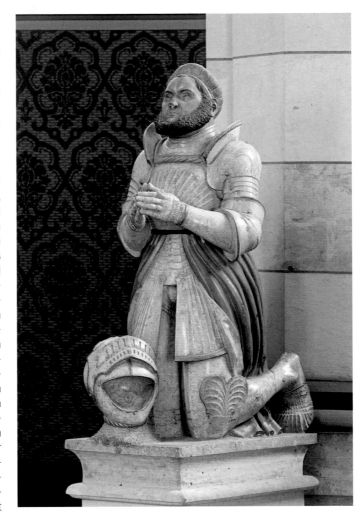

BUM DOMINI MANET IN AETERNUM« (Das Wort des Herrn bleibt in Ewigkeit, Jes 40, 8).

Außer dem kurfürstlichen Wappen am Bogenscheitel sind an den Seiten noch je acht Wappenschilde angebracht, die eine »Ahnenprobe« darstellen. Angesichts seiner Abstammung von den verschiedensten Herrscherfamilien in Europa wurde der Satz geprägt: »Der Herkunft nach war Friedrich ein Europäer« (Ingetraut Ludolphy). In den unteren beiden Ecken ist das Werk signiert: »OPUS M. PETRI FISCHERS NORMBERGENSIS [von

Nürnberg] ANNO 1527.« Es handelt sich um Peter Vischer d. J. († 1528). Sein Bruder Hans Vischer hat dann 1534 das ganz ähnliche **Epitaph Kurfürst Johanns** gegenüber vollendet und mit seinem Monogramm »H V« signiert. Es zeigt ebenfalls solides Können, erreicht aber nicht die Eleganz der Arbeit Peters.

△ Kurfürst Johann der Beständige (Marmor; um 1520 oder 1532)

◁ Kurfürst Friedrich der Weise (Marmor; um 1520 oder 1532)

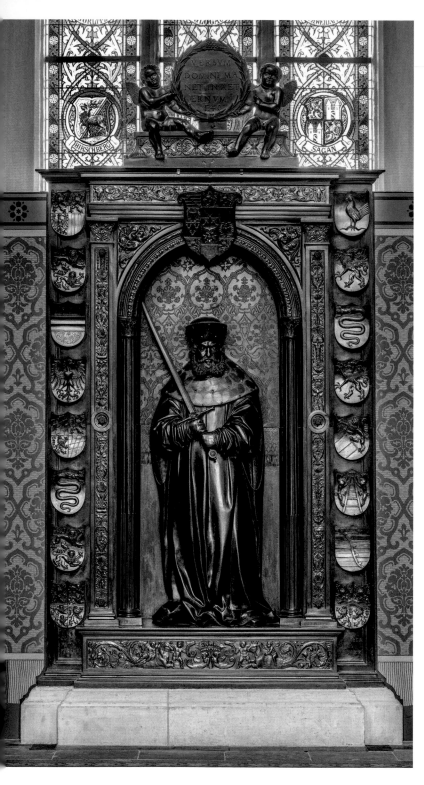

Die Orgeln

Mit der Besichtigung des Chorraums endet dieser Gang durch die Kirche. Wendet man sich nun zurück, so wird das Bild des Innenraums von der **Orgel** auf der Westempore beherrscht, die Friedrich Ladegast (1818–1906) in Weißenfels 1863/64 erbaut hat. Er war einer der bedeutendsten Orgelbauer des 19. Jahrhunderts. Seine Orgeln haben einen weichen romantischen Klang. Das gilt auch für die Orgel der Schlosskirche mit ihren ursprünglich 39 Registern und drei Manualen.

Im Zuge des Umbaus der Kirche von 1885–92 wurde sie erweitert und erhielt ein zum geschnitzten Gestühl passendes Gehäuse und einen neuen Prospekt. Im Zuge der »Orgelbewegung«, die nach dem Ersten Weltkrieg aufkam und den hellen Klang der Barockorgeln favorisierte, empfand der damalige Organist der Kirche den Klangcharakter seiner Orgel als nicht mehr zeitgemäß. Durch einen Umbau suchte man 1935 den Klang zu »verbessern«. Das Ergebnis war ein unbefriedigender Kompromiss. Vor allem die zu der Zeit eingebau-

◁ Bronzegrabmal Friedrichs des Weisen von Peter Vischer d. J. 1527

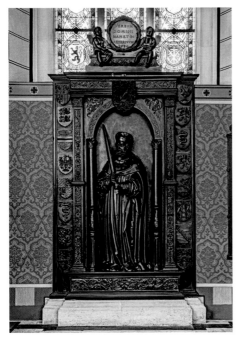

te elektro-pneumatische Traktur erwies sich als höchst störanfällig. 1985 ergab eine gründliche Untersuchung durch die Bautzener Orgelbaufirma Hermann Eule, dass noch genügend originale Substanz vorhanden war, um einen beachtlichen Teil von den Windladen und Pfeifen der Werkstatt Ladegasts zu restaurieren oder Fehlendes zu rekonstruieren. Das geschah 1994. Zusätzlich zur Rekonstruktion baute man noch ein viertes Manual mit einem weiteren Werk

ein, damit die Orgel auch den Anforderungen heutiger Kirchenmusikpraxis genügen kann. Sie hat jetzt wieder eine rein mechanische Traktur für ihre 57 Register und dient nicht nur der gottesdienstlichen Musik, sondern erklingt auch bei regelmäßig veranstalteten Kirchenkonzerten.

Außer der Ladegast-Orgel gibt es in der Schlosskirche noch eine »Chororgel«, die – den Augen der Besucher verborgen – an der Nordwand hinter dem Fürstenge-

stühl steht. Sie wurde von der Orgelbaufirma Schuke in Potsdam 1965 für das Evangelische Predigerseminar erbaut und in dessen Saal im Augusteum aufgestellt,

△ Links: Bronzegrabmal Johanns des Beständigen von Hans Vischer 1534

△ Rechts: Bronzegrabmal Johanns des Beständigen: Detail oben rechts

▽ Bronzegrabmal Friedrichs des Weisen: Detail unten

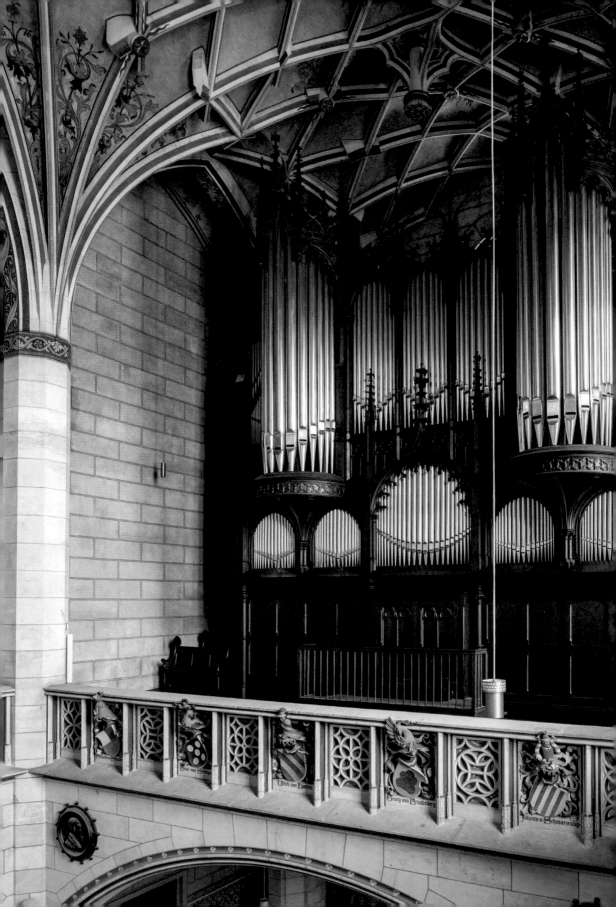

wo sie mit ihren zwei Manualen, Pedal und 16 Registern bei Gottesdiensten und Konzerten zur Verfügung stand. Mit dem Umzug des Seminars in das Schloss hat sie ihren Platz in der Schlosskirche bekommen und soll mit ihrem neobarocken Klang eine Ergänzung zur historischen Ladegast-Orgel sein. Für die neue Funktion erhält sie einen beweglichen Spieltisch und eine elektrische Ton- und Registertraktur.

◁ Blick von der Empore auf die Orgel von 1863 (restauriert 1994)

Viele Namen sind beim Gang durch die Geschichte dieser Kirche genannt worden: Namen von Fürsten, Künstlern, Professoren und Reformatoren. Ihr Glaubenseifer und Reformationswille, ihr künstlerisches Können und ihre geistigen Fähigkeiten brachten dieses Bauwerk zustande und sorgten dafür, dass es die Jahrhunderte überdauern konnte. Schließlich ist es zur bekanntesten Erinnerungsstätte der Reformation geworden, von der immer wieder Impulse zu neuem reformatorischen Denken und Handeln ausgehen sollten.

»Die Schloßkirche hat eine Geschichte von mehr denn 500 Jahren, welche zugleich in verjüngtem Maaßstabe eine deutsche Reichs- und Kirchengeschichte ist [...]. Anfänglich war sie eine bescheidene Kapelle, später eine reich dotirte Stiftskirche, dann durch kurfürstliche Schenkung Eigenthum der Universität Wittenberg [...]. Sie dient jetzt den Gottesdiensten des evangelischen Prediger-Seminars [...], ihre Thüren führen zu den Gräbern der Reformatoren Luther und Melanchthon und der ersten erlauchten Beschirmer der gereinigten Lehre [...].«

Aus einer Schrift des Wittenberger Seminardirektors Heinrich Schmieder im Jahre 1858

BESICHTIGUNGSZEITEN

Mai–Oktober:
Montag–Samstag 10–18 Uhr
Sonntag 11.30–18 Uhr

November–April:
Montag–Samstag 10–16 Uhr
Sonntag 11.30–16 Uhr

Gottesdienst
Sonntag 10 Uhr
(von Januar bis Karfreitag in der Winterkirche des Schlosses)

Mittagsgebet
Jeden Mittwoch 12 Uhr

Kirchenmusik
Jeden Samstag »Musik um 3«
(halbstündiges Orgelkonzert)

Weitere Konzerte bitte den gedruckten Programmen oder dem Internet entnehmen. Bei besonderen Umständen kann eine Veranstaltung auch ausfallen.

E-Mail:
schlosskirche@kirche-wittenberg.de

Im Text zitierte und weitere Literatur

Meinhardi, Andreas: Dialogus illustrate ac Augustissime urbis Albiorene vulgo Vittenberg dicte […], Leipzig 1508. Deutsch von Martin Treu unter dem Titel: Über die hochberühmte und herrliche Stadt Wittenberg, Leipzig 1986, Neudruck Spröda 2008.

Faber, Matthaeus: Kurzgefaßte Historische Nachricht Von der Schloß- und Academischen Stiffts Kirche zu Aller-Heiligen in Wittenberg […], Wittenberg 1717, 2. Aufl. 1730.

Georgi, Christian Siegismund: Wittenbergische Klage-Geschichte […], Wittenberg 1761, als Reprint hrg. vom Evangelischen Predigerseminar Wittenberg, Stuttgart 1993.

Quast, Ferdinand v.: Die Thüren der Schloßkirche zu Wittenberg. In: Christliches Kunstblatt für Kirche, Schule und Haus, hrg. von C. Grüneisen u. a. 1859, Nr. 7.

Stier, Gottfried: Die Schlosskirche zu Wittenberg. Übersicht ihrer Geschichte bis auf die Gegenwart, Wittenberg 1873.

Witte, Leopold: Die Erneuerung der Schloßkirche zu Wittenberg / eine That evangelischen Bekenntnisses, Wittenberg 1893.

Adler, Friedrich: Die Schlosskirche in Wittenberg, ihre Baugeschichte und Wiederherstellung, Berlin 1895.

Volz, Hans: Martin Luthers Thesenanschlag und dessen Vorgeschichte, Weimar 1959.

Harksen, Sibylle: Schloß und Schloßkirche in Wittenberg. In: 450 Jahre Reformation, hrg. Leo Stern / Max Steinmetz, Berlin 1967, Seiten 341–365.

Schade, Werner: Die Malerfamilie Cranach, Dresden 1974.

Iserloh, Erwin: Luther und die Reformation, Aschaffenburg 1974.

Bellmann, Fritz / Harksen, Marie-Luise / Werner, Roland (Bearbeiter): Die Denkmale der Lutherstadt Wittenberg, Weimar 1979.

Rogge, Joachim: Martin Luther / Sein Leben / Seine Zeit / Seine Wirkungen, Berlin 1982 (Bildbiographie).

Brecht, Martin: Martin Luther, Band 1/2, Berlin 1981/89, Band 3 Stuttgart 1987.

Die Orgel in der Schlosskirche zu Wittenberg, mit Beiträgen von H. J. Busch / H. Werner u. a., hrg. vom Evangelischen Predigerseminar Wittenberg, Wittenberg 1994.

Junghans, Helmar: Martin Luther und Wittenberg, München / Berlin 1996.

Steffens, Martin / Hennen, Insa Christiane (Hrg.): Von der Kapelle zum Nationaldenkmal / Die Wittenberger Schloßkirche, Wittenberg 1998 (Ausstellungskatalog).

Beck, Lorenz Friedrich: Herrschaft und Territorium der Herzöge von Sachsen-Wittenberg (1212–1422), Potsdam 2000.

Cardenas, Livia: Friedrich der Weise und das Wittenberger Heiltumsbuch, Berlin 2002.

Harksen, Sibylle: Die Schlosskirche zu Wittenberg, Regensburg 2003 (Schnell, Kunstführer Nr. 1910).

Luthers Werke in Auswahl, hrsg. von Otto Clemen, Band 1–8, Berlin 1930–34.

Treu, Martin: Der Thesenanschlag fand wirklich statt. In: Luther / Zeitschrift der Luther-Gesellschaft / Heft 3, 2007, S. 140–144.

Leppin, Volker: Geburtswehen u. Geburt einer Legende. Ebenda S. 145–150.

Danksagung

Aufgrund der von 2012–16 durchgeführten denkmalgerechten Sanierung der Schlosskirche ist eine Überarbeitung und Aktualisierung dieses in 1. Auflage 2006 in der Verlagsreihe »Große Kunstführer« von Schnell & Steiner erschienenen Buches nötig geworden. Dabei hat der Verfasser wiederum freundliche Unterstützung erfahren. Insbesondere hat er zu danken Frau Dr. Hanna Kasparick für wichtige Beratung, Herrn Achim Bunz, der die erforderlichen neuen fotografischen Aufnahmen gemacht hat, den Herren Dr. Albrecht Weiland (Verleger) und Rainer Alexander Gimmel (Verlagsrepräsentant) sowie allen weiteren Mitarbeiterinnen und Mitarbeitern, die diese neue Auflage verständnisvoll betreut haben.

Die Abbildung der vorderen Umschlagseite zeigt:
Nordfassade der Kirche mit dem Turm in der Gestaltung von 1892
Die Abbildung der hinteren Umschlagseite zeigt:
Blick hinauf zum Gewölbe von 1890 von der Mitte des Kirchenschiffs aus. Der Schlussstein ist mit der Lutherrose geschmückt.

Bibliografische Information der Deutschen Nationalbibliothek
Die Deutsche Nationalbibliothek verzeichnet diese Publikation in der Deutschen Nationalbibliografie; detaillierte bibliografische Daten sind im Internet über http://dnb.dnb.de abrufbar.

Band 224

2. Auflage 2016 © 2016 Verlag Schnell & Steiner GmbH, Leibnizstraße 13, 93055 Regensburg

Layout/Satz: typegerecht, Berlin

Druck: Erhardi Druck GmbH, Regensburg

Gesamtherstellung:
Verlag Schnell & Steiner GmbH, Regensburg

ISBN 978-3-7954-3197-6

S. 14–17: Neue Übersetzung der lateinischen Lutherschrift »Disputation zur Klärung der Kraft der Ablässe« (kurz: »95 Thesen«) von Johannes Schilling und Reinhard Schwarz aus: Lateinisch-Deutsche Studienausgabe (hrsg. von Wilfried Härle, Johannes Schilling und Günther Wartenberg unter Mitarbeit von Michael Beyer), Band 2: Christusglaube und Rechtfertigung, hrsg. von Johannes Schilling, Leipzig 2006; S. 1–15: Der Abdruck erfolgt mit freundlicher Genehmigung der Evangelischen Verlagsanstalt.

Bildnachweis: Vor- und Nachsatz, S. 13, 24/25, 26, 27, 28/29 Evangelisches Predigerseminar Wittenberg; S. 9, 10, 12 Archiv der Hochschul-Film-und-Bildstelle der Martin-Luther-Universität Halle-Wittenberg; S. 36 Archiv Bernhard Gruhl, Wittenberg; S. 55: Glasbild von Renate Brömme © VG Bild-Kunst 2016; alle weiteren Aufnahmen von Achim Bunz, München.

Diese Veröffentlichung bildet Band 224 in der Reihe »Große Kunstführer« unseres Verlages. Begründet von Dr. Hugo Schnell † und Dr. Johannes Steiner †.

Weitere Informationen zum Verlagsprogramm erhalten Sie unter: www.schnell-und-steiner.de

GRUNDRISS DER SCHLOSSKIRCHE WITTENBERG

Ausstattung und Grabmale

1. Altar
2. Freiplastik: Friedrich der Weise (1519/20)
3. Freiplastik: Johann der Beständige (1519/20)
4. Grabplatte Johanns des Beständigen († 1532)
5. Grabplatte Friedrichs des Weisen († 1525)
6. Bronzeepitaph für Friedrich (von Peter Vischer d. J.)
7. Bronzeepitaph für Johann (von Hans Vischer)
8. Bronzeepitaph für Martin Luther (Kopie des Originals von 1548 in Jena)
9. Bronzeepitaph für Propst Henning Göde († 1521; Vischerwerkstatt)
10. Steingrabplatte für Kurfürst Rudolf II. († 1370) und seine Frau Elisabeth († 1373)
11. Steingrabplatte für die Herzogin Elisabeth († 1353)
12. Steinrelief mit neun heiligen Frauen (um 1353)
13. Denkmal für die askanischen Fürsten (1891)
14. Grab Philipp Melanchthons († 1560)
15. Grab Martin Luthers († 1546)
16. Kanzel (um 1890)
17. Fürstengestühl (1892)
18. Kaiserstuhl (1892)
18a. Eisernes Taufbecken (1832)

Medaillons an den Emporenbögen (um 1890)

19. Ulrich Zwingli
20. John Wiclif
21. Petrus Waldes
22. Martin Bucer
23. Hans Sachs
24. Albrecht Dürer
25. Lucas Cranach d. Ä.
26. Ernst von Braunschweig-Lüneburg
27. Philipp von Hessen
28. Albrecht von Preußen
29. Joachim II. von Brandenburg
30. Friedrich der Weise von Sachsen
31. Johann der Beständige von Sachsen
32. Johann Friedrich der Großmütige von Sachsen
33. Wolfgang von Anhalt
34. Johann von Staupitz
35. Paul Speratus
36. Johann Mathesius
37. Heinrich von Zütphen
38. Johann Hus
39. Girolamo Savonarola
40. Johann Calvin

Reformatoren vor den Pfeilern

41. Nikolaus von Amsdorf
42. Urbanus Rhegius
43. Georg Spalatin
44. Johann Bugenhagen
45. Philipp Melanchthon
46. Martin Luther
47. Justus Jonas
48. Johann Brenz
49. Caspar Cruciger

Wissenswerte Maße der Kirche:
Innere Länge 53 m; Innere Breite 13 m; Höhe bis zum Gewölbe rund 22 m; Höhe des Turmes mit dem Kreuz 88 m.